奈　良　美　智

2　0　2　1

台　灣　特　展

Nara Yoshitomo
In Taiwan

CONTENTS

關於奈良美智

奈良美智，1959 年生於青森縣弘前市。畢業於日本愛知縣立藝術大學，
曾赴德國杜塞道夫藝術學院留學，為日本當代藝術代表藝術家之一。
1990 年代後期曾於 UCLA 擔任一學期的客座教授。現居日本。
他的作品為多間美術館及藝術機構收藏，在拍賣市場上也創下高價紀錄。
為現今亞洲最重要的當代藝術家之一。

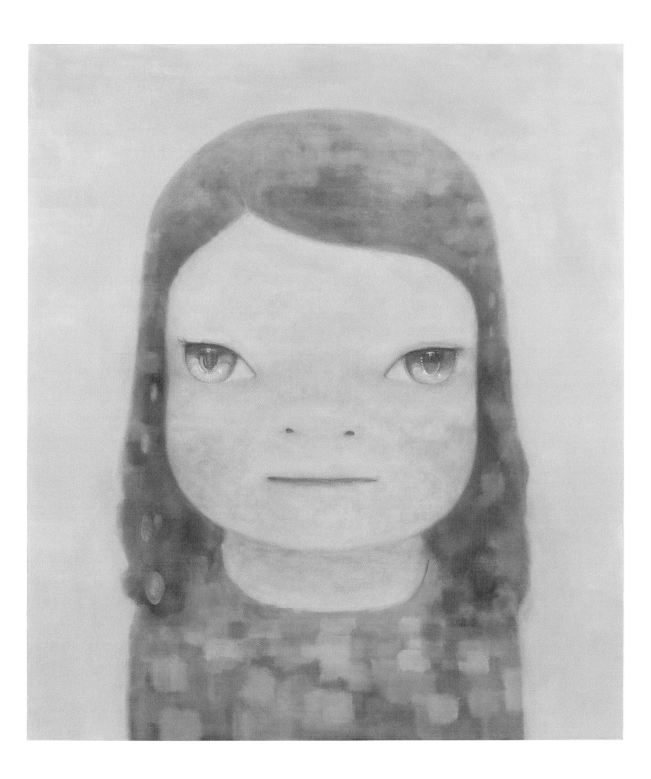

關於 Hazy Humid Day

即將在台北舉行的展覽，《月光小姐》（Miss Moonlight）這幅大型的畫作是展出作品之一。為了與這幅最新的畫作搭配，我認為還需要一幅同樣尺寸的作品。我在去年秋天有這個想法，但是實際開始動筆是在將近一月底的時候。並不是我偷懶，而是無論在繪畫層面上還是精神層面上，《月光小姐》所擁有的力量實在太強大，要畫出具有同等質量的作品，我希望自己的精神必須是在最顛峰的狀態下才可以，因而沒有立刻動筆。如果是四十多歲時的自己，應該是不管怎樣先畫再說之後便怎樣都畫不好，只能繼續等待畫面中人物的誕生，不斷重覆畫了再塗掉，等待誕生的瞬間吧！是的，四十多歲之前總是如此。

10年前，我邁入51歲後的三個月，強烈的地震襲擊了東日本。然而傳到世界各地的，不只是地震與海嘯帶來的災害，還有伴隨著核能發電廠反應器爐心熔毀的新聞。被命名為東日本大震災的天災，其重大受災區涵括了我出生長大的青森縣到現在居住的栃木縣這一大片範圍，而且沒想到連我回老家的那條路也完全在其中。媒體不斷傳播沿海所有區域因海嘯毀壞的影像與現況、與日增加的死者數、行蹤不明的人數，還有聚集在避難所裡的人們。接觸到那樣的報導，我內心所謂的創作慾望也隨之瓦解，我開始感覺自己被海嘯帶走了。我覺得來自大震災的這種虛無感正在日本擴散。實際上，創作慾望消失的自己，為了當義工而前往災區這件事，我認為也像是要確認自己的存在。在那之後半年我依舊無法動筆畫畫，於是就不用筆畫畫而改用黏土，像是要與那塊搏鬥般開始做雕塑。我開始不使用雕塑的工具，而是用自己的雙手來捏塑人物的頭部。那是一個高度幾近1公尺，簡直像是用全身來格鬥的創作。塑像的製作場所是在我二十多歲時念的大學裡，雖然是與學生共用工作室來創作，卻也讓我回到了自己的學生時代。結果，住在大學的宿舍

裡，每天在校內的工作室創作，晚上則和學生們一起煮飯來吃，那樣的日子持續到隔年二月，到了三月便完成了大量的塑像作品。震災發生後正好過了一年，自己開始拿起筆，面對純白的畫布。

開始可以畫畫了，但是無法用以前那樣的速度畫。即使如此，我感覺慢慢地變得可以畫出更具深度的作品。重疊色彩、與所畫的臉仔細對話，這並非我自己單方面地畫著，而是與正在畫的對象一邊對話、一邊畫著的感覺。儘管有時很順利，有時很不順，但與以往面對畫面的態度很明顯不一樣了。不是靠著年輕與氣勢往前衝，而是變得能夠深思熟慮。即使要花很多時間，也能夠仔細地繪製。這種仔細並不是準確描繪式畫法的那種細心，是在心裡認真思考的細心。我覺得雖然創作的腳步變慢，但不像過去那樣畫出玉石混雜的作品，變得能夠保有一定程度的品質。然後，這樣的變化在2017年畫出的

《午夜真相》（Midnight Truth）開花結果。《午夜真相》是震災發生後第六年完成的，我覺得終於畫出自己的真本事。

雖然我覺得2017年的《午夜真相》是震災後自我繪畫的高峰，不過自己之後當然也繼續創作，只是我變得沒有任何壓力，以淡然的態度持續地創作。然後，《月光小姐》就誕生了。

完成《月光小姐》是在2020年的早春。我想她是從沒有任何期待、沒有冀望之中誕生的。對我來說，這好像是從沒有任何冀望中，卻誕生了最期待的作品。她那閉著眼彷彿想著什麼的樣子，是我在2011年震災之後一邊苦惱著各種事情，一邊淡然畫下的作品，也是我自己繪畫的終點。《月光小姐》像是對我說「已經可以休息也沒關係了喔」。作品完成時，我有種被幸福包圍的感覺。

接著，終於要來談最新作品《朦朧潮濕的一天》（Hazy Humid Day）了。在台灣的展覽確定的時候，包

括《午夜眞相》等自己喜歡的作品，幾乎都在洛杉磯的大型回顧個展中展出，無法出現在台灣的展覽中。因此，爲了台灣的展覽，我覺得必須要畫出一幅能夠與《午夜眞相》匹敵的作品才行，而開始創作，卻因爲太焦急，怎樣都畫不好。正覺得煩躁不安的時候，我想到在東京的森美術館舉行的「STARS展：當代藝術之星——從日本到世界」中展出的《月光小姐》，不也可以來台灣展出嗎？那個展覽是以代表日本的六名藝術家爲主題，原本是爲了配合因爲新冠肺炎而延期的東京奧運舉辦的展覽，我也展出了最新作品《月光小姐》，當我發現這幅畫也及時能夠在台灣展出時，覺得很興奮。能以自己的代表作在台灣展出的想法，對我來說心情輕鬆很多，自然而然也產生了要再畫一幅足以與《月光小姐》相稱的作品的熱情。這種自然產生的情緒是沒有壓力的。我想畫出能夠與《月光小姐》相稱的作品，於是掛上了畫布。然後，在純白的畫布前，開始想很多事。那並非像是要忍受壓力的思考，而是更自在地接受《月光小姐》、回

應提問般的作品。這並不是一時衝動，我想如果能夠畫出自然表現當時感覺的作品就可以了。然後，我開始動筆畫只要有那種感覺就好的作品，並不是在出現這個念頭的那年秋天，而是在過年後將近一月底的時候。客觀來看，要趕上在台灣的展覽時間實在太緊迫，不過因爲心裡有充分的餘裕，加上從秋天開始累積的心情，要投射到畫面上，實際上只要幾天就夠了。然而我開始畫到完成，花了10天左右。

在這種感覺之下完成的畫，可以說是現在的我最好的作品，眞正的水準，也是最眞實的自己。這幅抱著對多次造訪的台灣的想法所完成之作，我命名爲《朦朧潮濕的一天》。謝謝來自這幅畫的故事的陪伴，我很感謝。我自己覺得它已經成爲比外表更有深度的作品。我非常高興這幅畫能夠在台灣展出，對努力至今的自己也有種想要說聲「謝謝」的感覺。

2021年2月21日

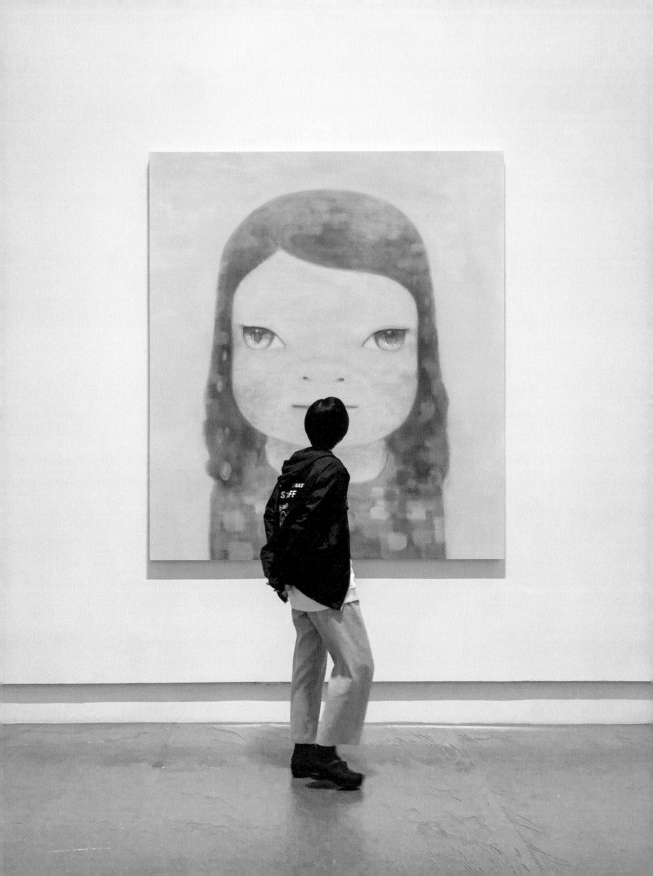

TAI

P E I

2021.03.12-2021.06.20

（＊於5月14日因疫情提前閉展）

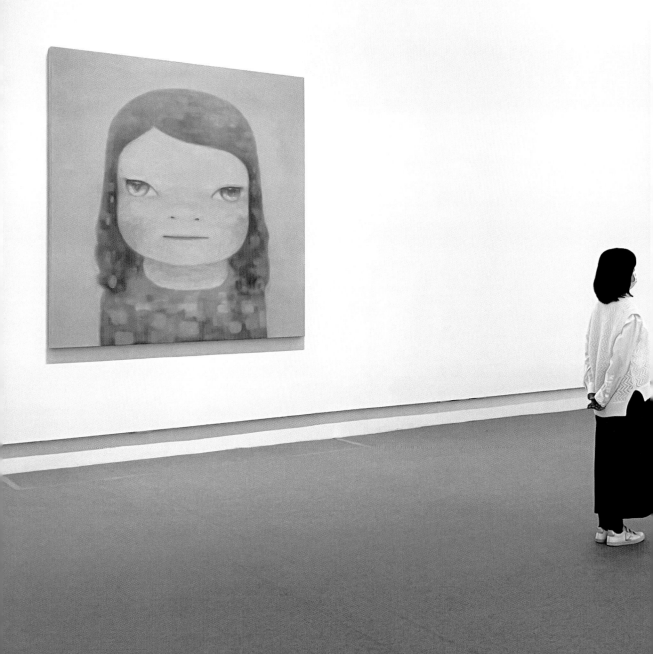

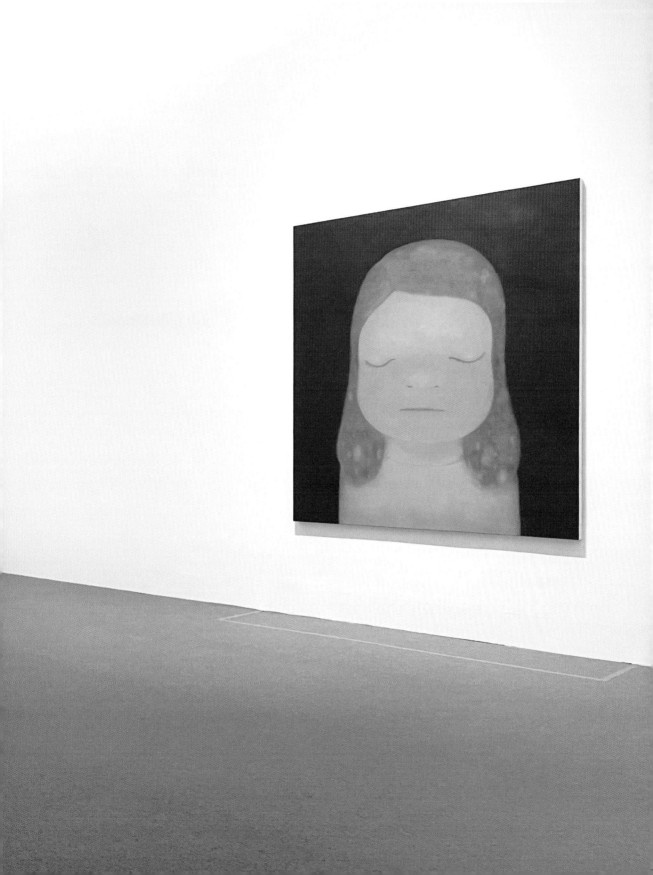

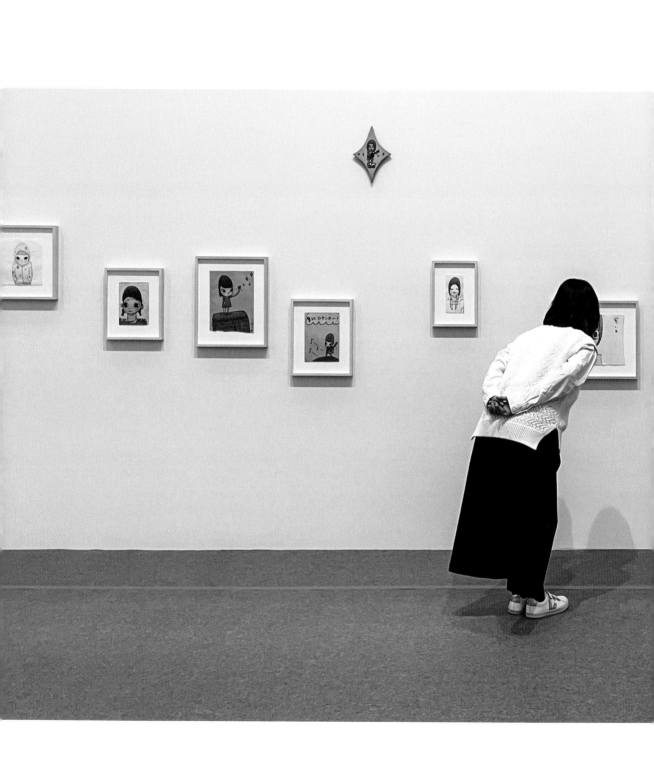

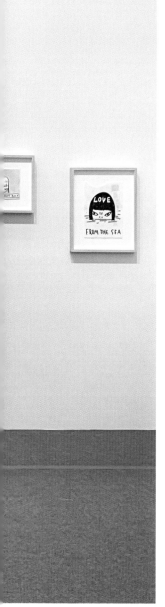

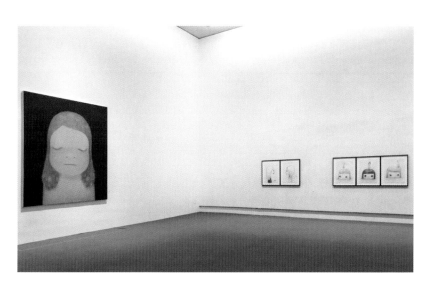

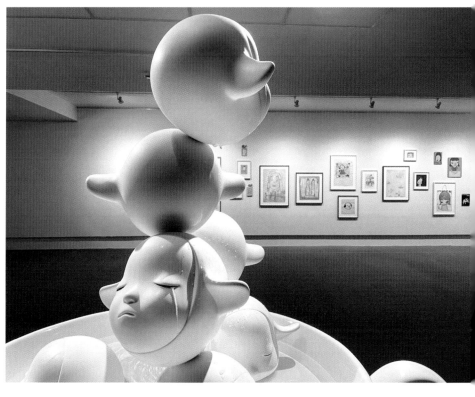

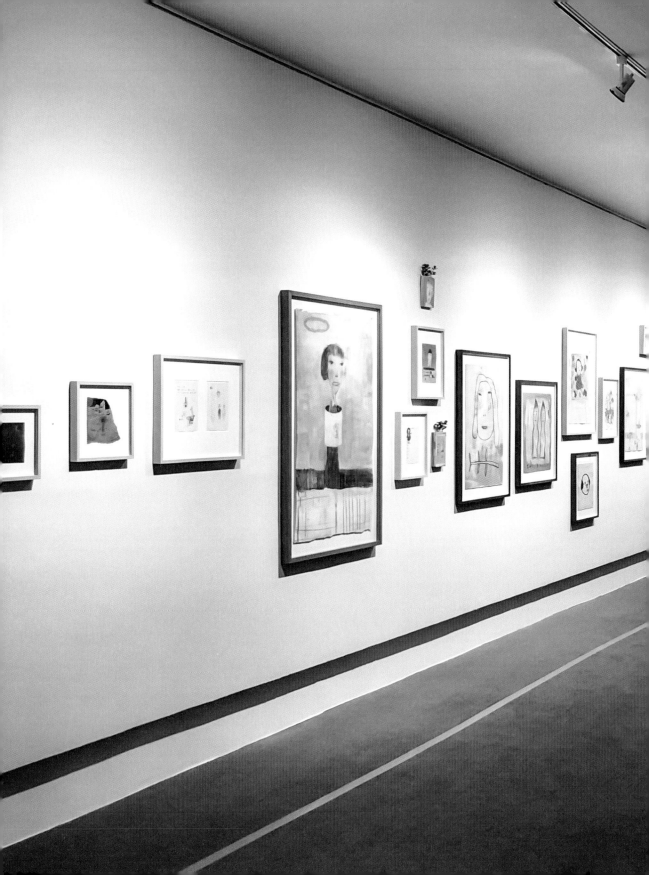

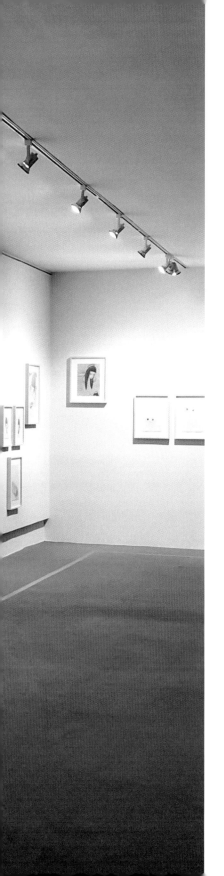

展場規劃

　　關於台北展場的展示規劃，雖然在來台之前已看過照片與圖面，但是實際到了現場看到空間之後還是做了一些調整。

　　下樓到了展場，會看到一面牆，特地將主要空間的開口向後移，讓大家多走幾步路，帶著更充裕與放鬆的心情進入主要空間。在這個簡單的挑高空間裡，減少畫作的展示數量，讓大家可以與《月光小姐》和《朦朧潮濕的一天》靜靜地面對面。欣賞完這次特展的兩幅主要繪畫之後，視線就會被旁邊的素描新作吸引，這也是我近年來比較大的改變，用繪畫的筆觸來畫素描。

　　另一個次空間裡，則展示了《生命之泉》雕塑與歷年來的作品，可以看到每個階段不同的風格，有興趣的人可以多來幾次，參考畫作下方標示的年代，或許會有不同的感受。

15 JUN. 1985

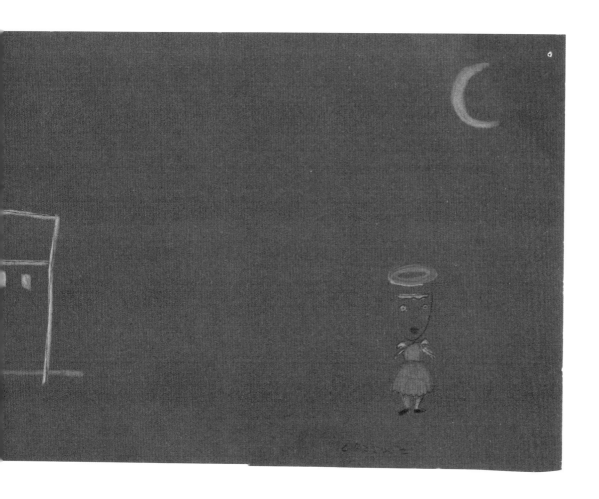

why,
内破する幻覚
確実に浸透してゆく　異常な幻想
　あるいは、正常な幻想と異常な現実.

Kid

爆心起えて

1234

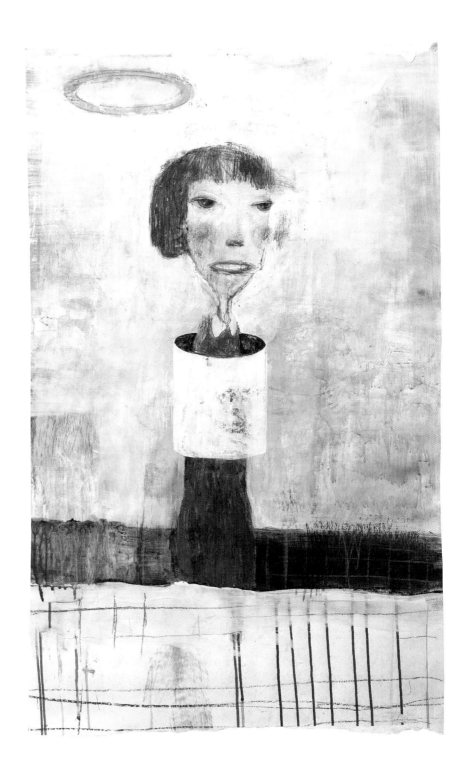

ittle

2 little

3 little

4 Little

5 little

6 little

7 little

8 little -

Dieses Papier wurde zu 100% aus Altpapier hergestellt.

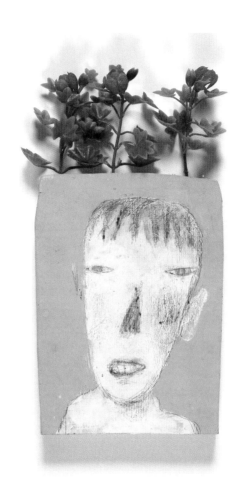

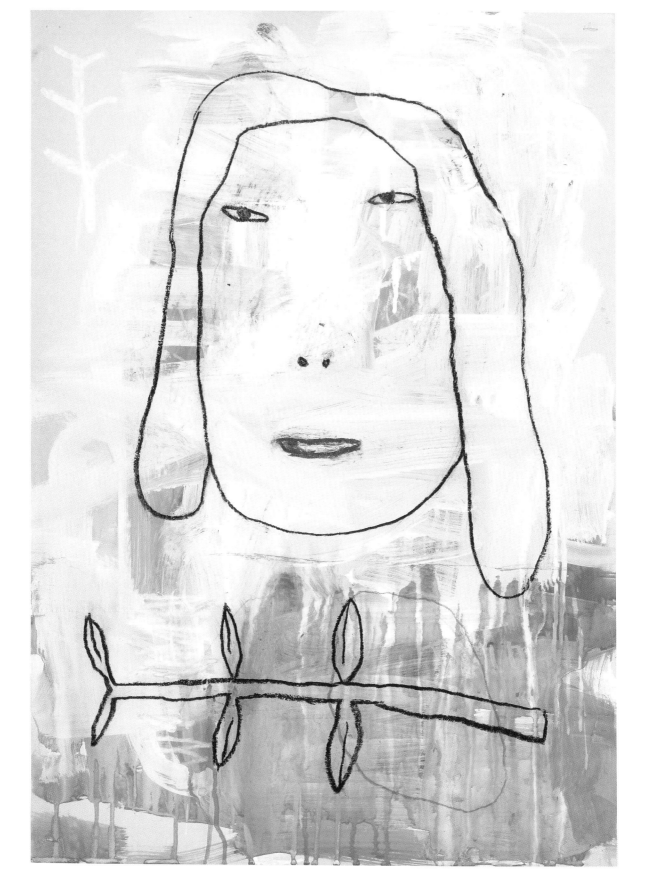

ZWEI PINSELN

COSMIC DANCER

I just wanna be a Cosmic Dancer.

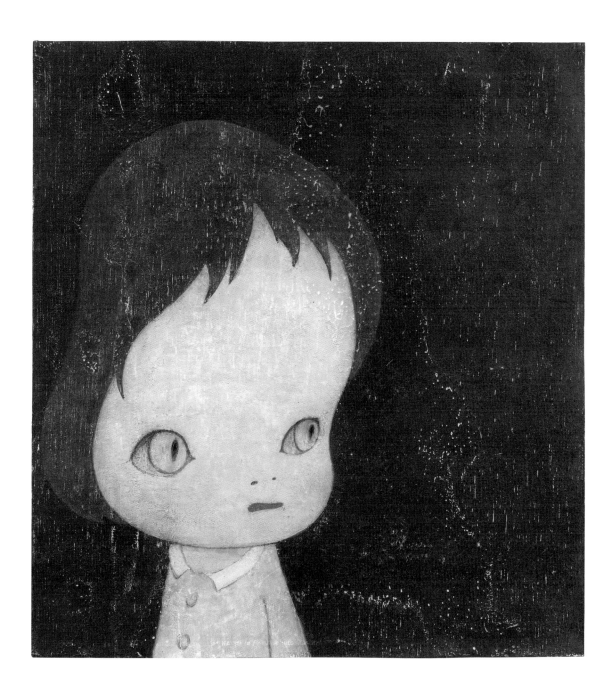

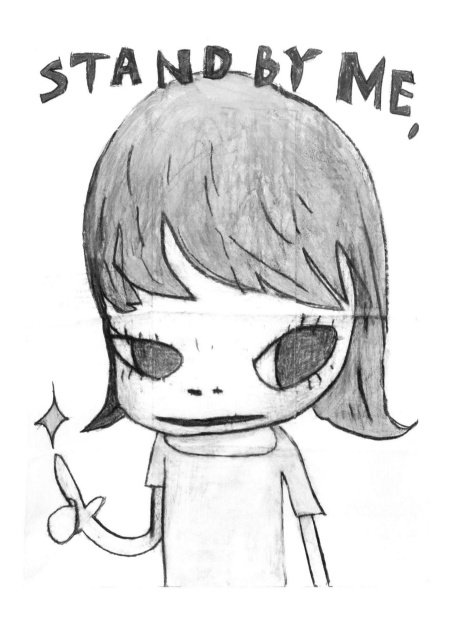

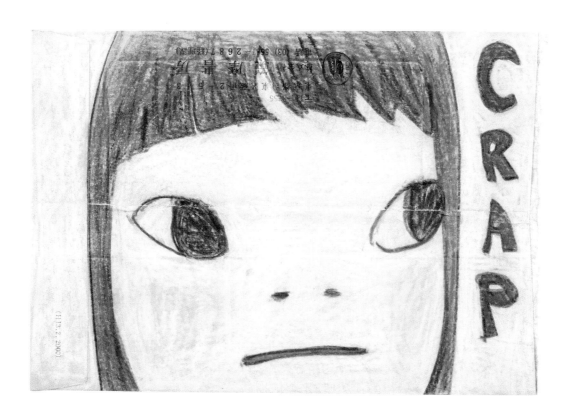

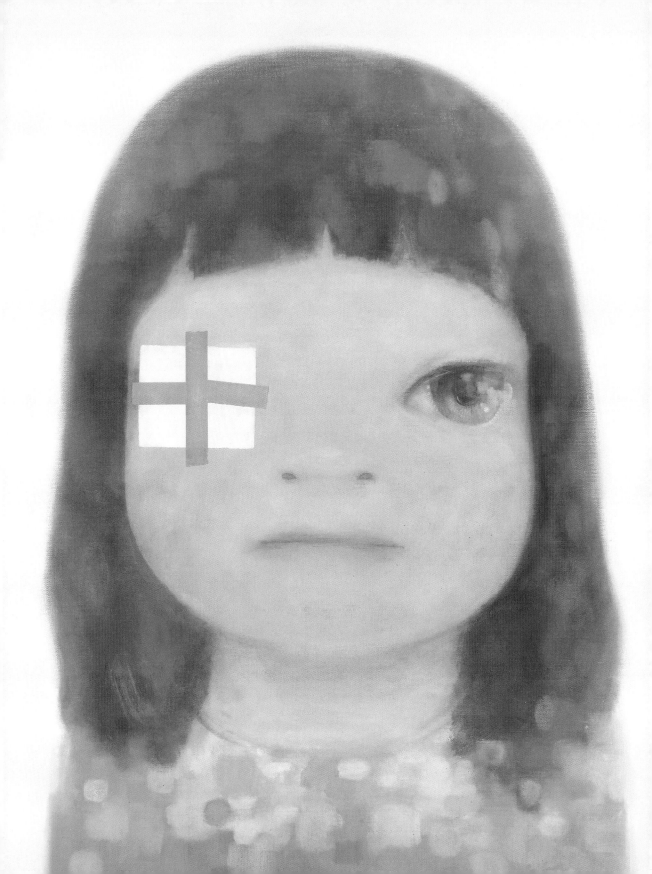

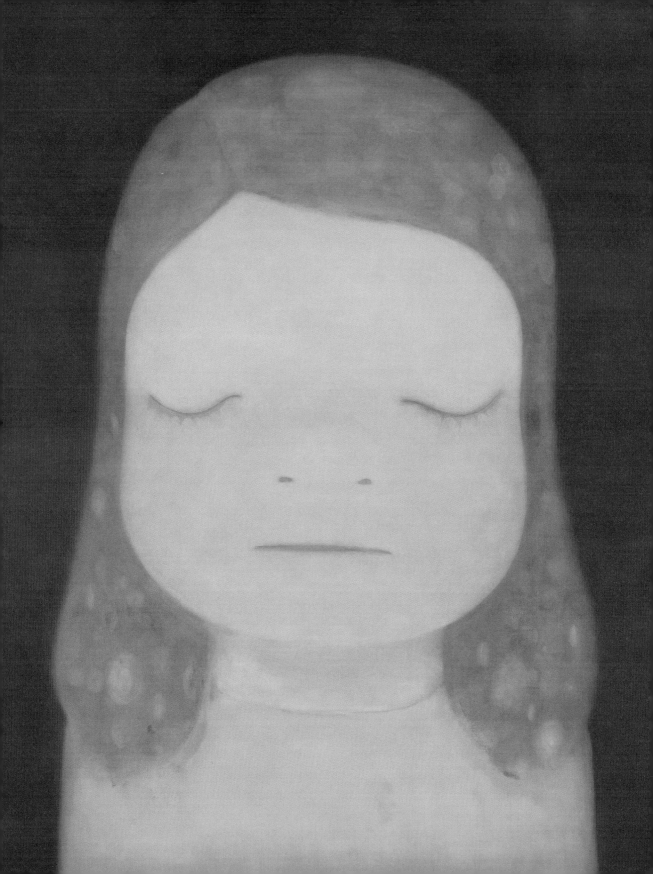

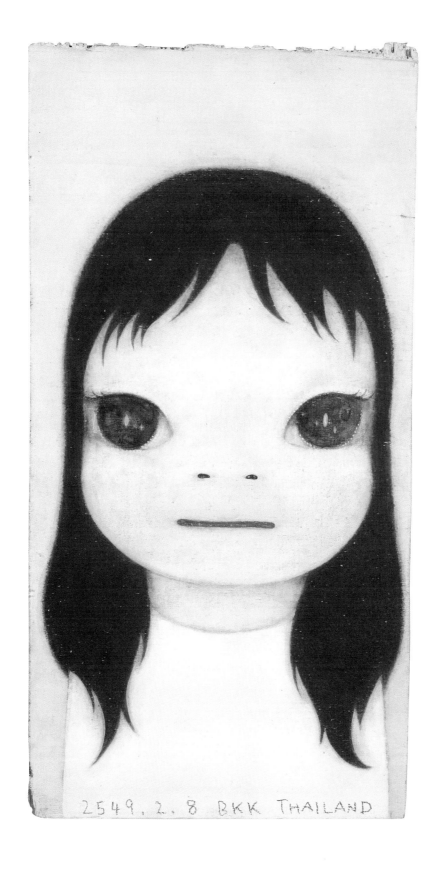

2549. 2. 8 BKK THAILAND

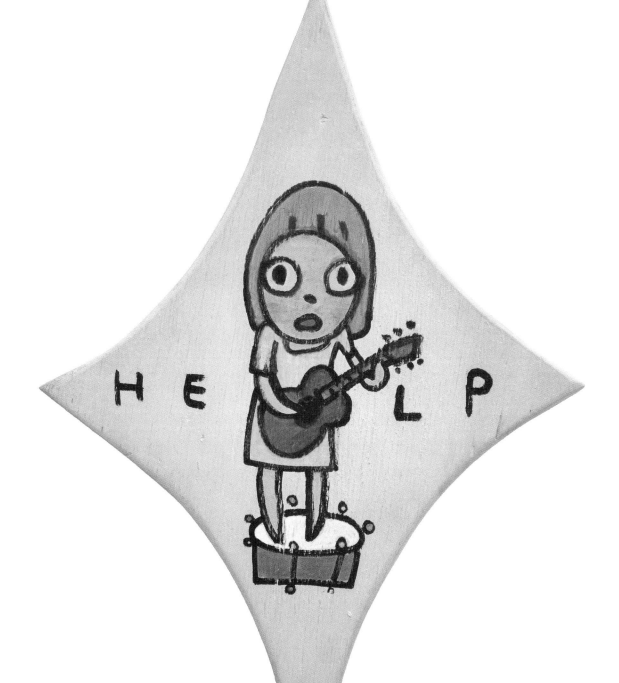

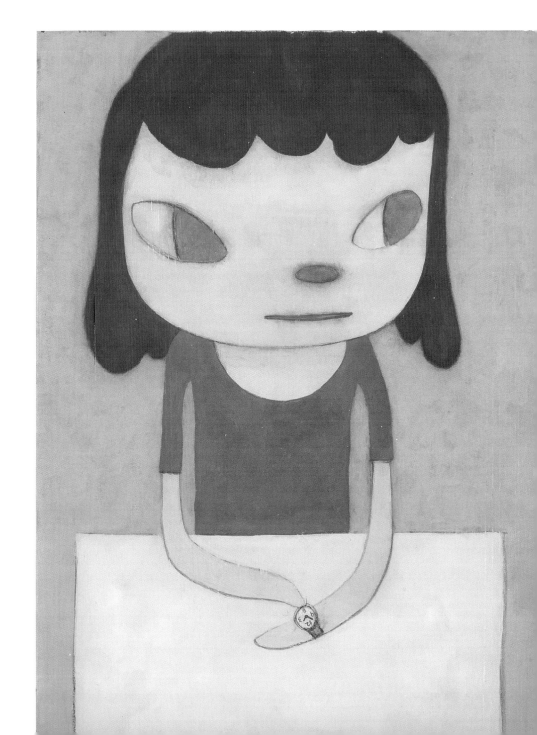

TO THE EMPTY LAND

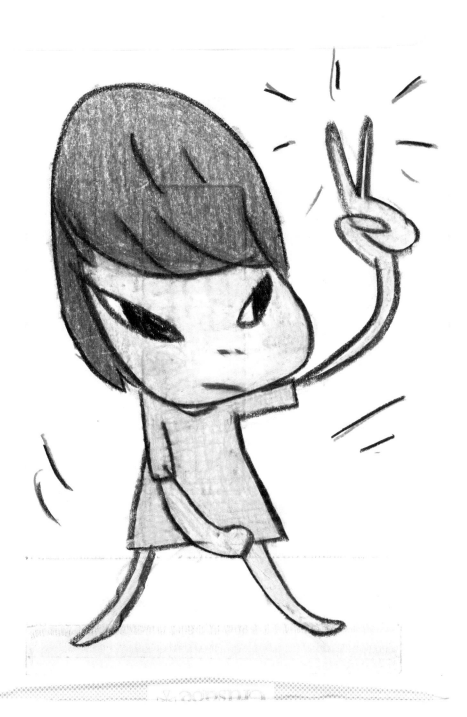

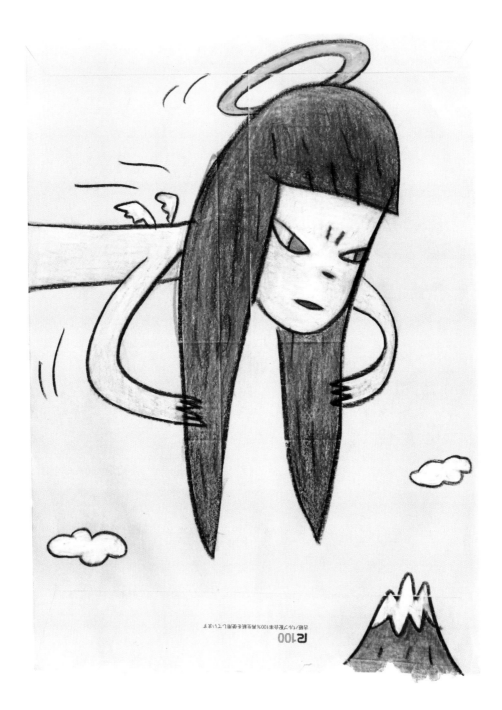

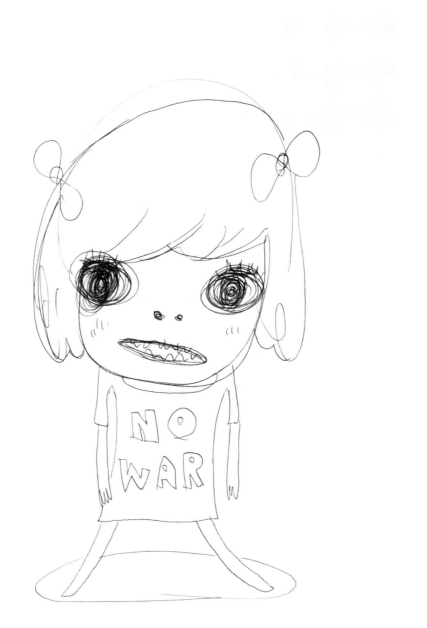

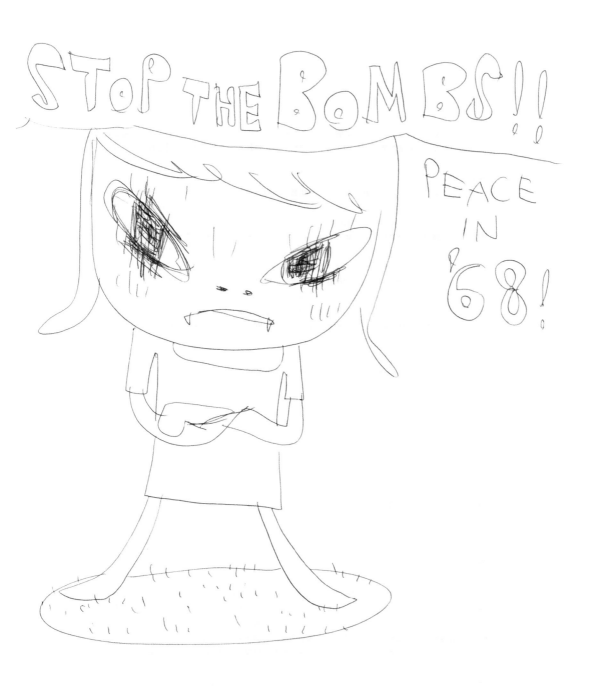

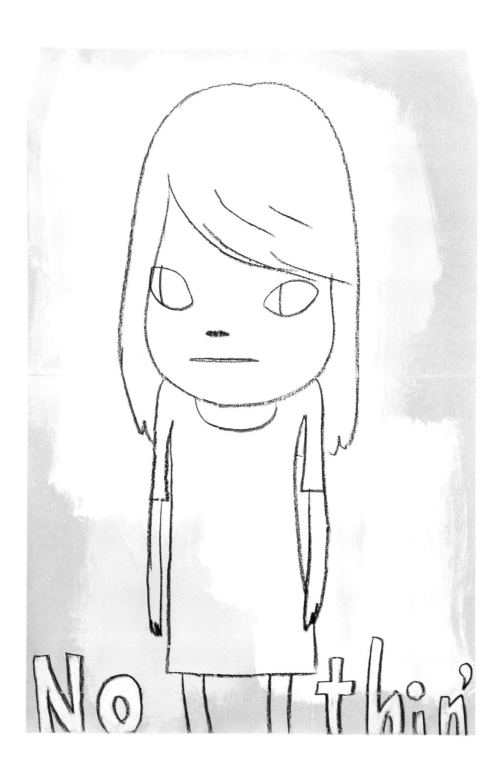

穿著鮮黃色衣服的少女，閉眼沉思，暗色背景中彷彿微微發光的《月光小姐》，卻又與背景呈現出調和感。朝思暮想的故鄉景色——生長在雪國青森，雪地裡映照的月光伴隨著想像力馳騁。積雪的滿月夜非常明亮，彷彿小時候夜幕低垂時走在回家路上，想著回家後要做的事，令人覺得很安心。

　　這些年的尋根之旅，與許多人相遇，也受到很多影響，過去總是面對自己而創作，在創作這幅2020年於森美術館首度亮相的《月光小姐》時，卻是第一次一邊想像著人們看月亮的時候，在月光下思考些什麼，一邊畫下想像中的觀賞者的畫像。

　　從自己的自畫像到眾人的畫像，《月光小姐》是一個重大轉捩點。

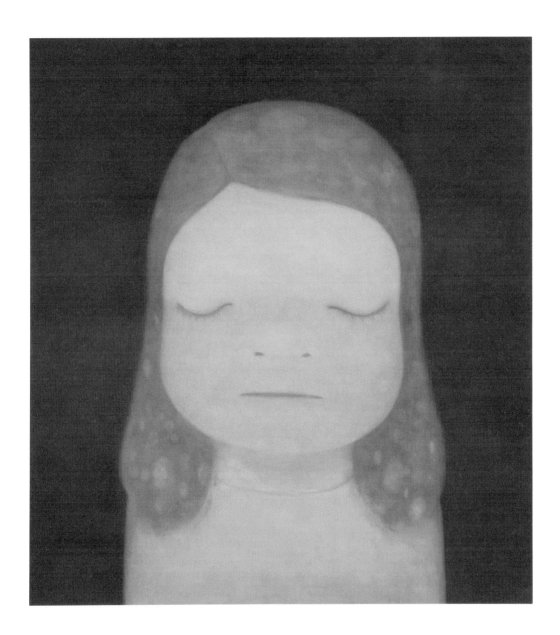

KAOHS

IUNG

2021.07.24-2021.10.31

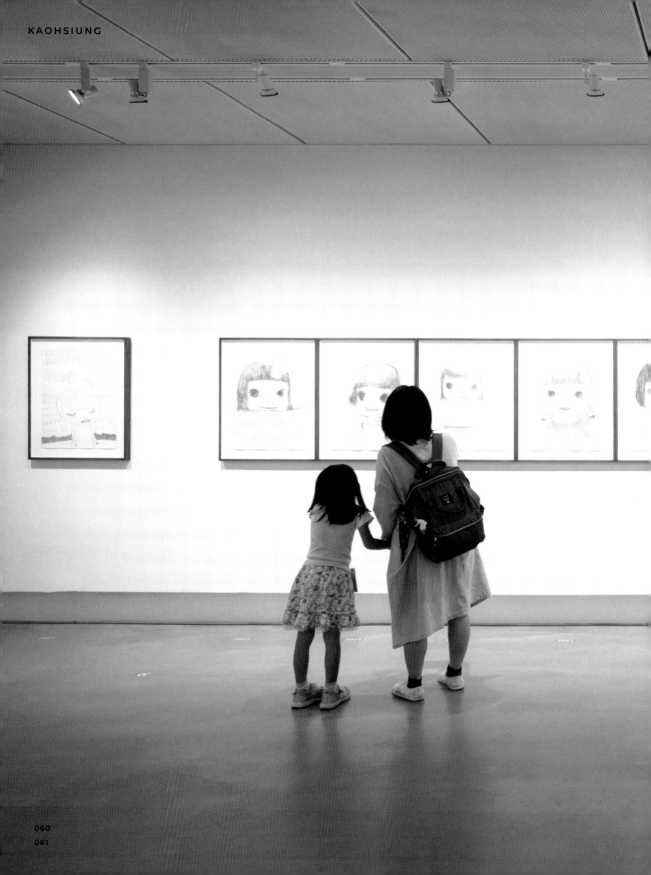

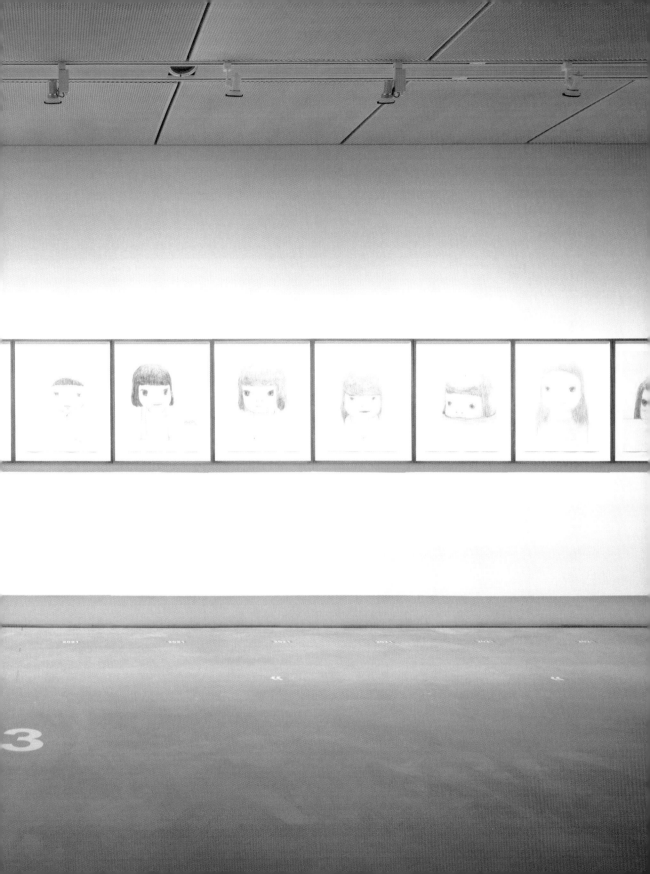

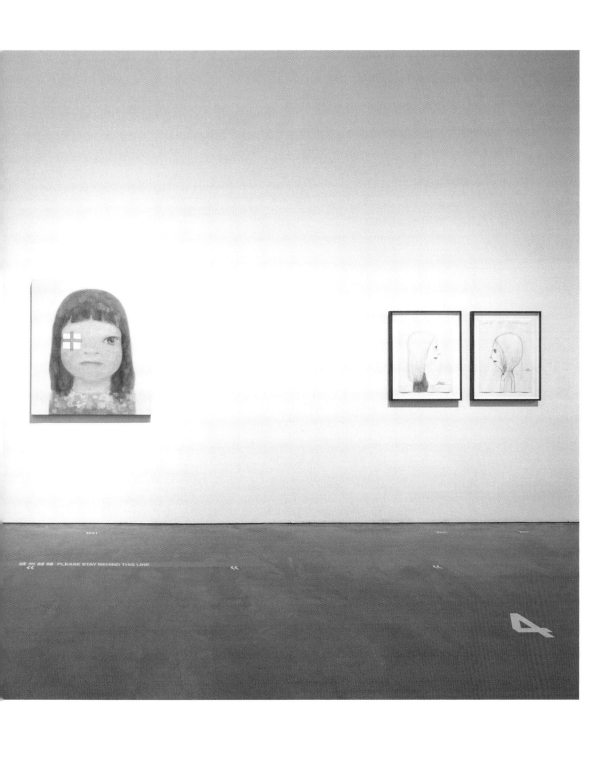

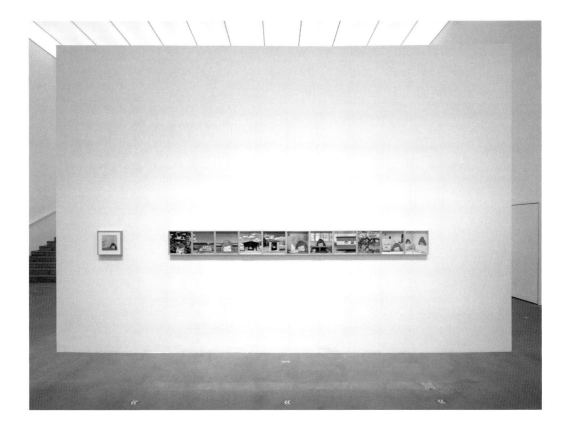

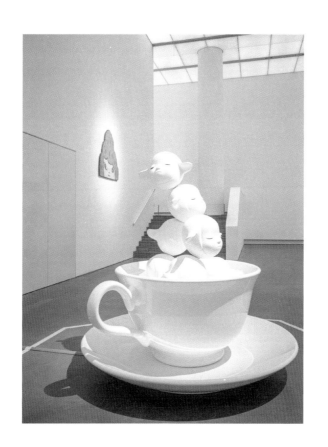

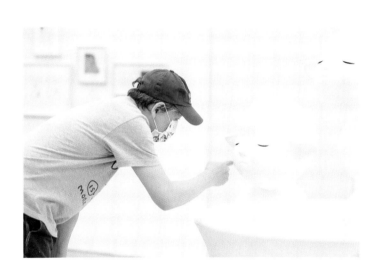

展場規劃

我希望建築物的內部空間與自己的作品有一種產生共鳴的感覺，因此我將非常立體或可說是極簡程度堅固感排列出的作品群，與像是星星一樣散布、看起來生氣蓬勃排列著的素描群，巧妙地配置在各位看到的位置，並在兩者之間搭配雕塑與繪畫。因此，在這裡成為空間主角的並不是繪畫作品。關於布展，與其將小幅的素描群視為作品，或者是否把它當作一種展示的次要素來欣賞，這些都是在我思考所謂的展示設計後做出的規劃。

以設計來看，陳列的構成是當距離拉開時，更可以看出美感。從作品的排列可以感受到協調感，有突然高起的作品、也有正統派的繪畫。配合空間的共鳴，產生出一種宛如旋律般的展示。

我認為每一幅作品本身都具有力量，即使一件一件分開看也沒問題、特別是大幅的繪畫，與空間構成無關，是可以單獨存在的。

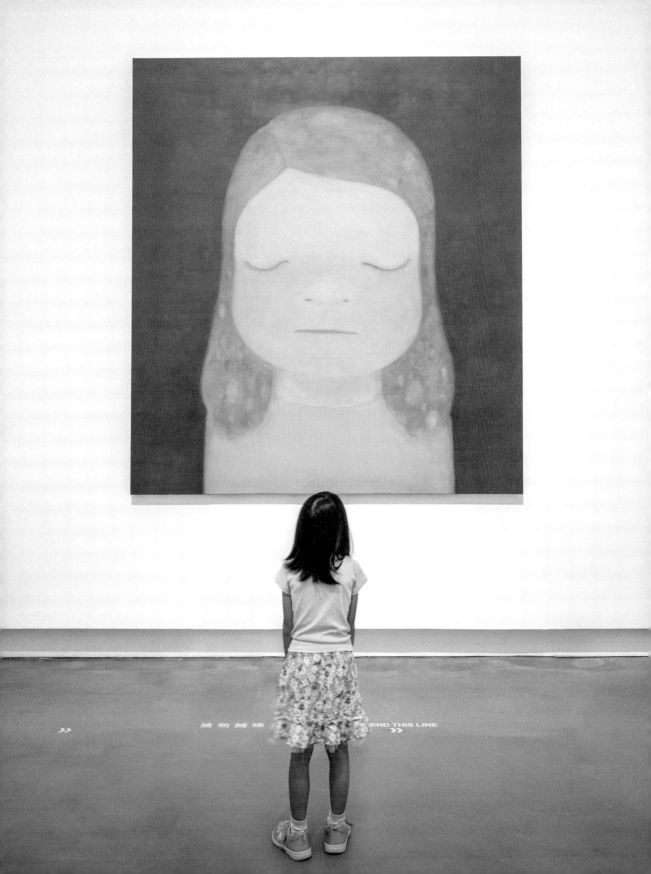

寒い日

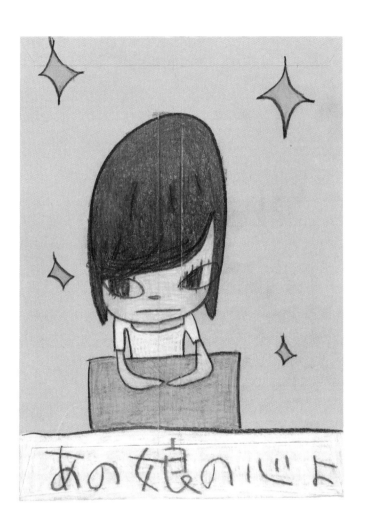

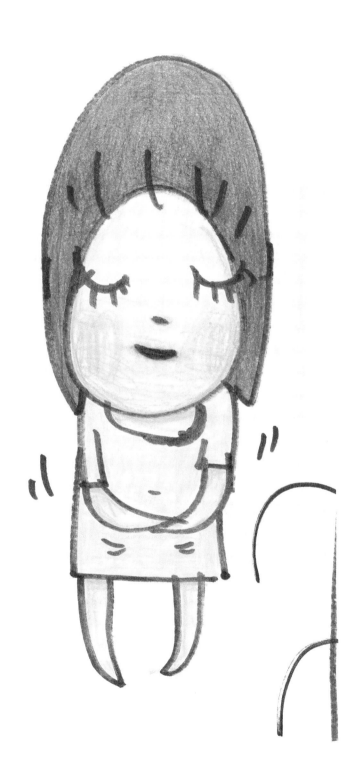

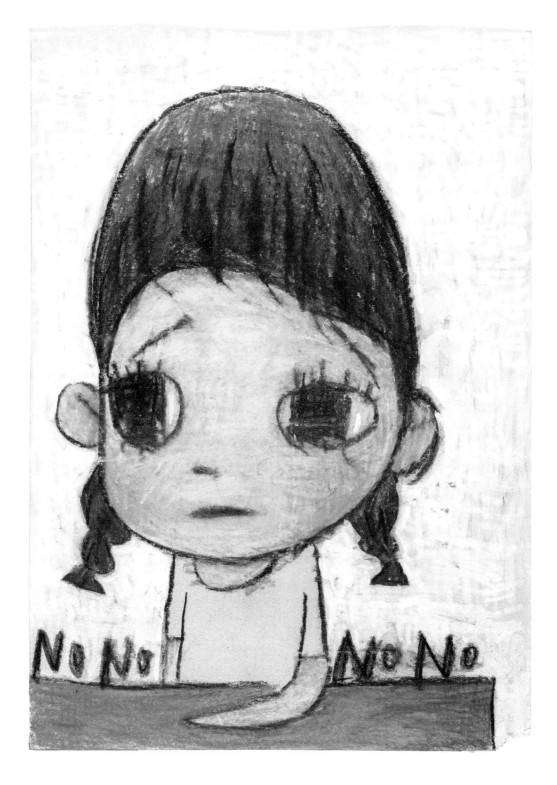

戦場のメロディ

ハーフ オブ イット

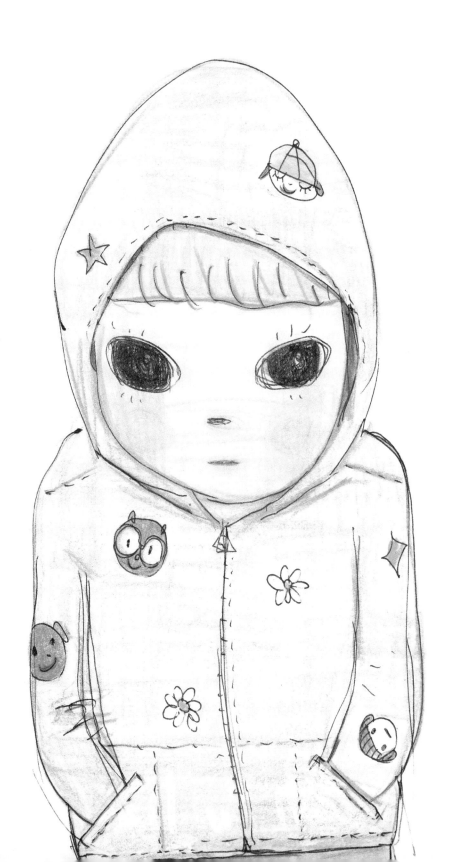

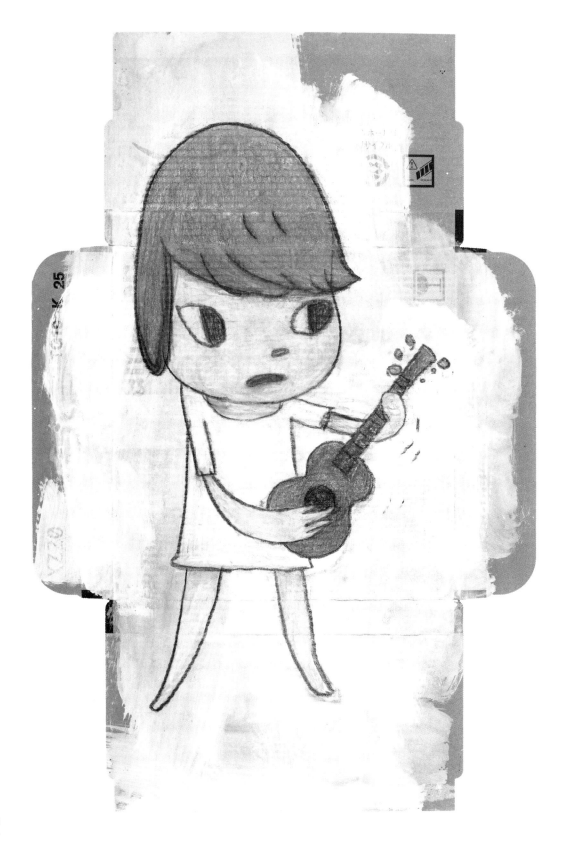

FROM THE SEA

THINK ABOUT PEACE

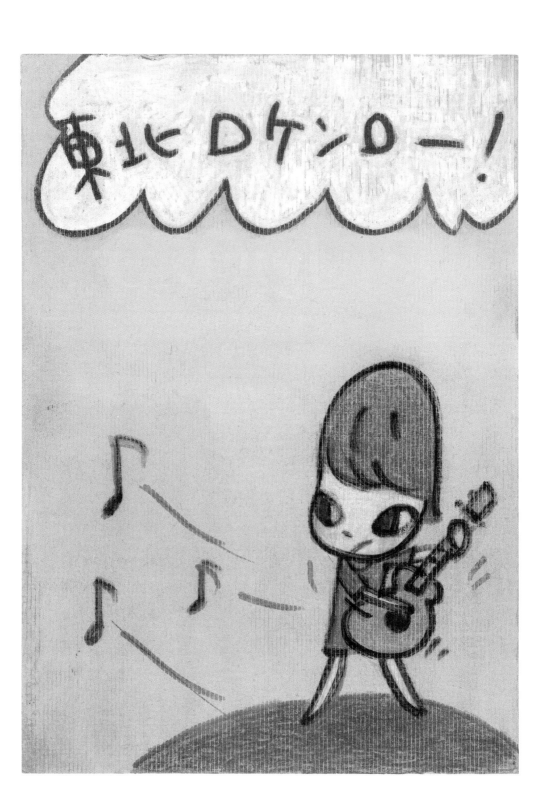

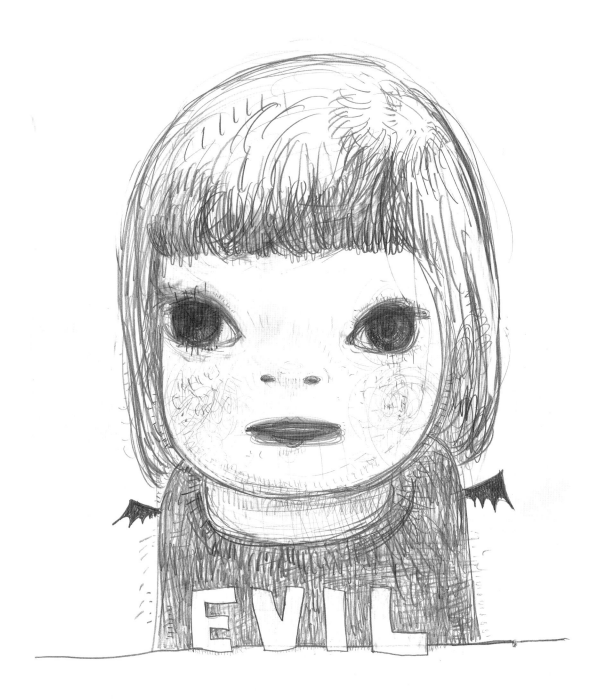

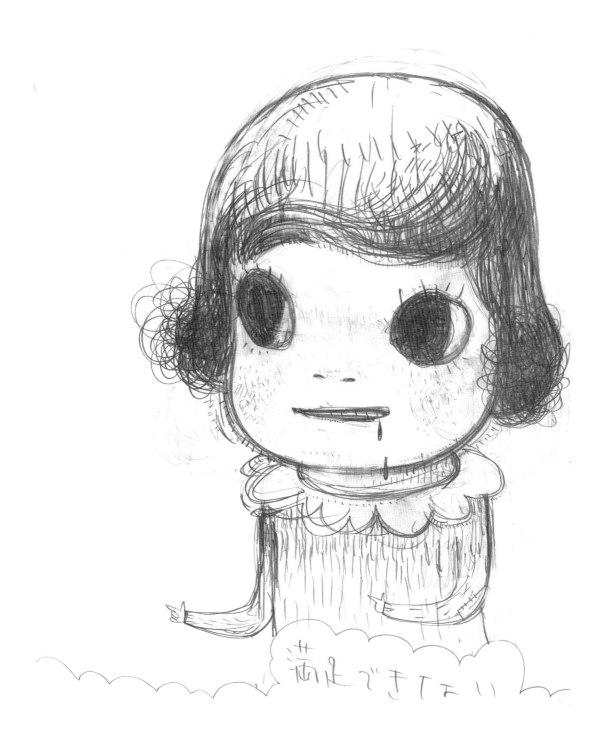

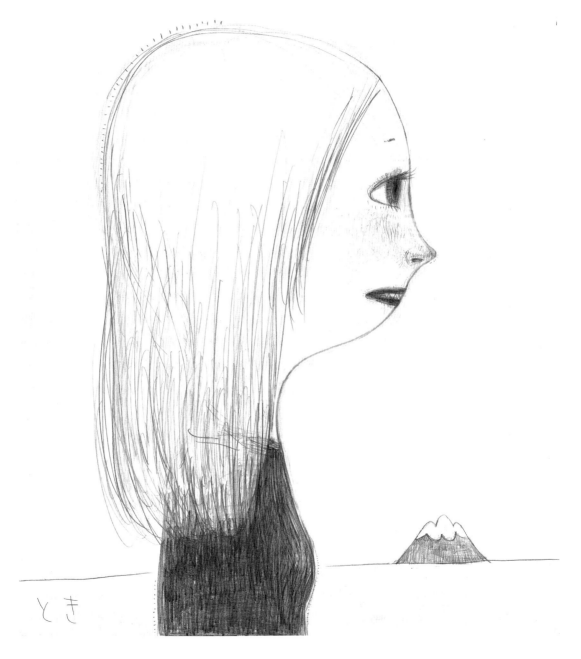

とき

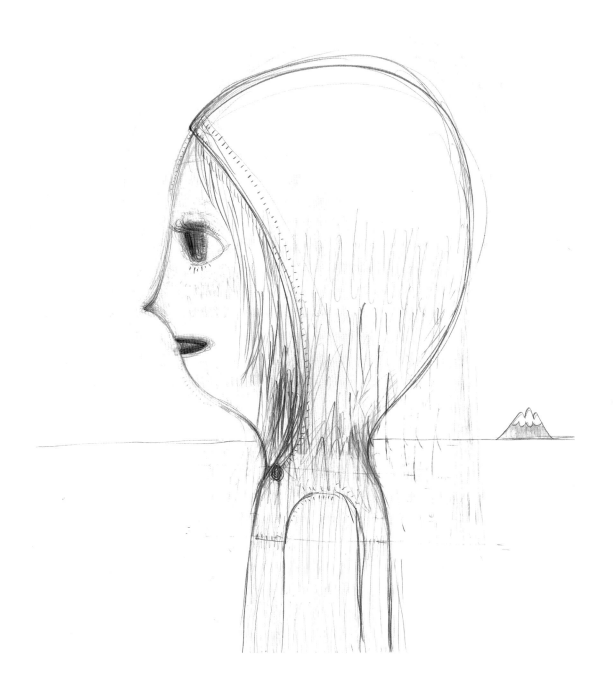

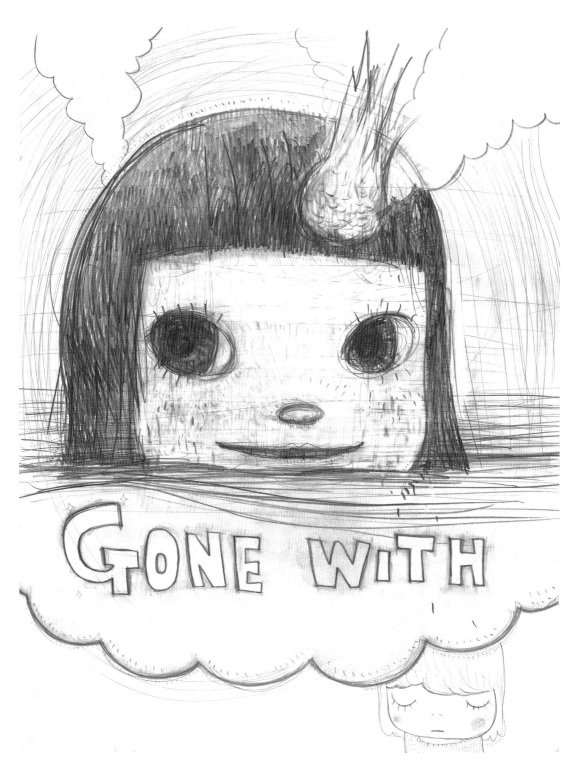

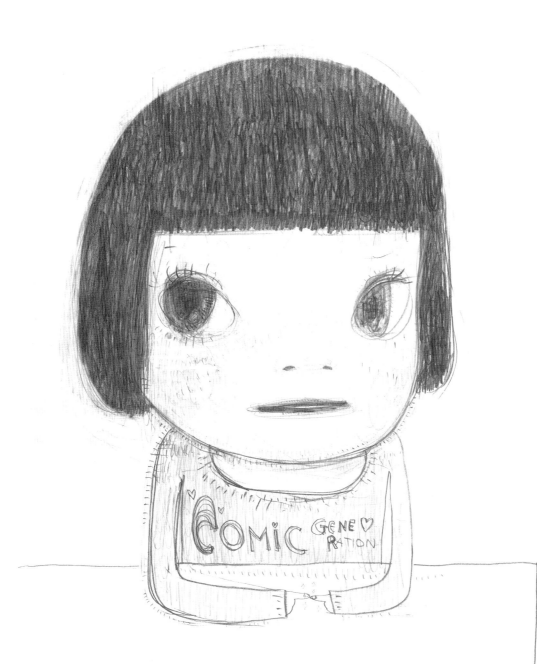

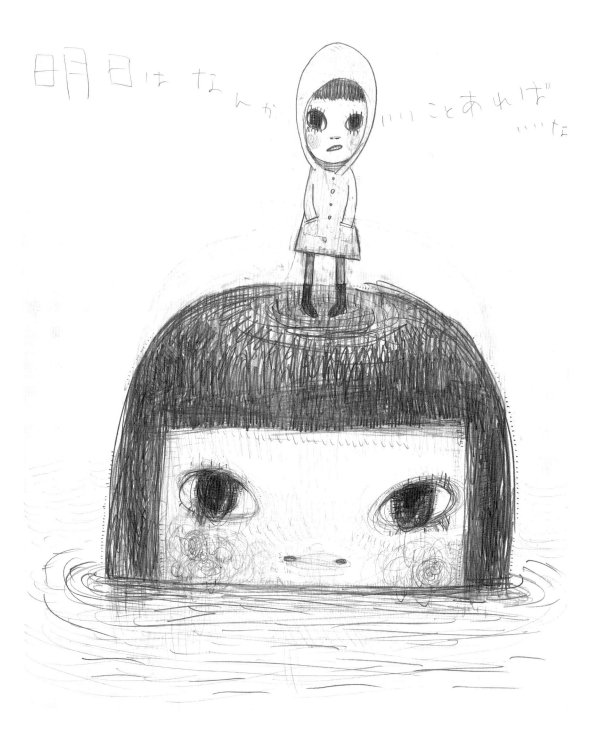

明日はなんかいいことあればいいな

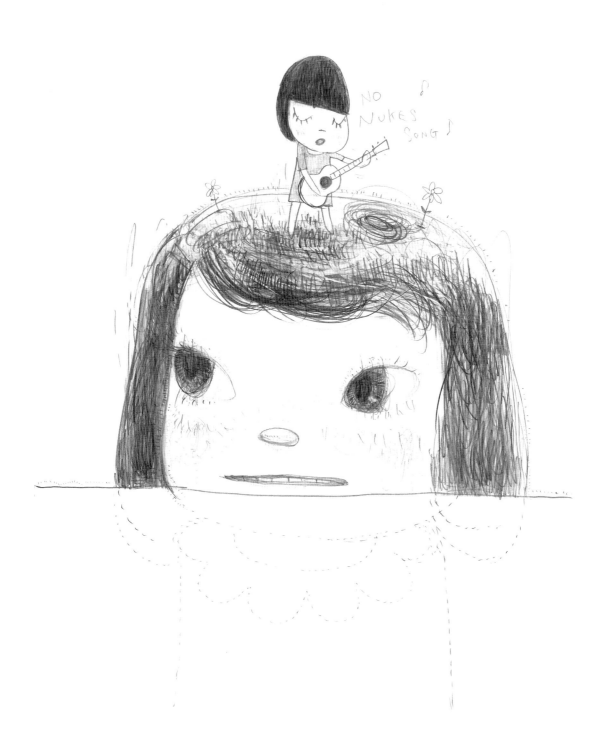

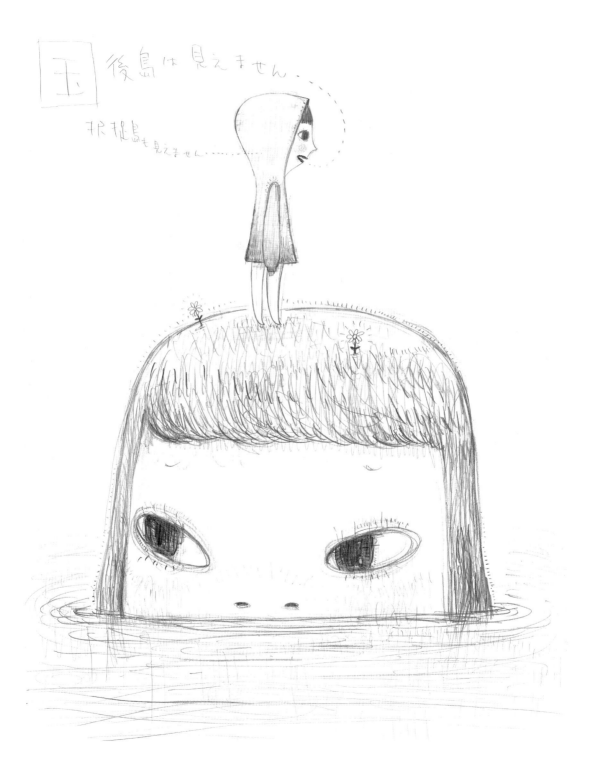

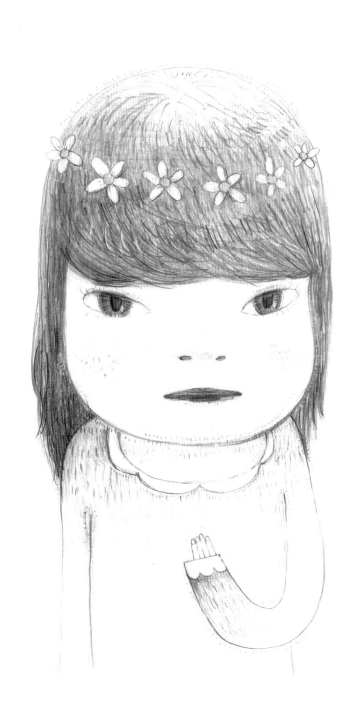

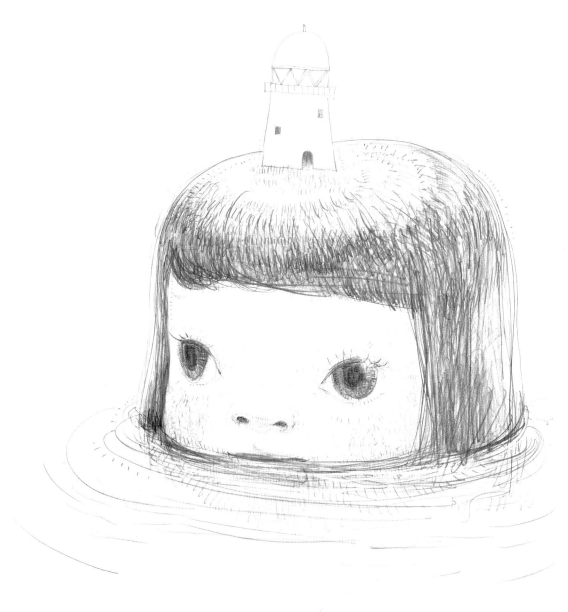

灯台

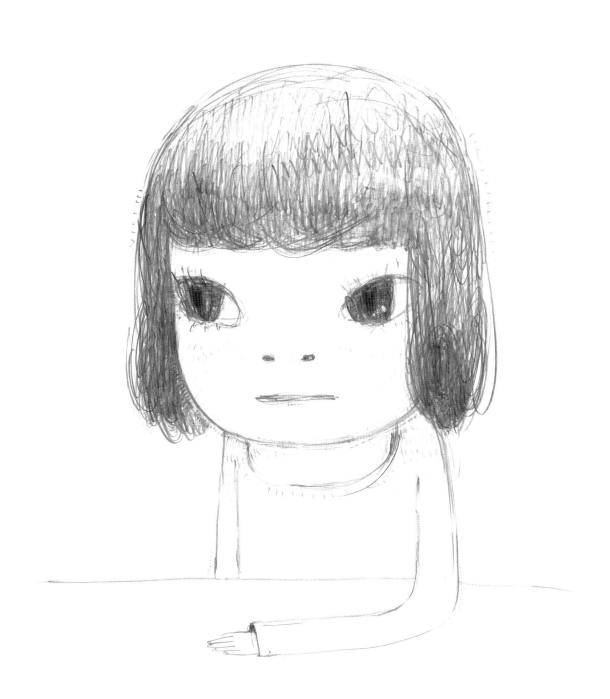

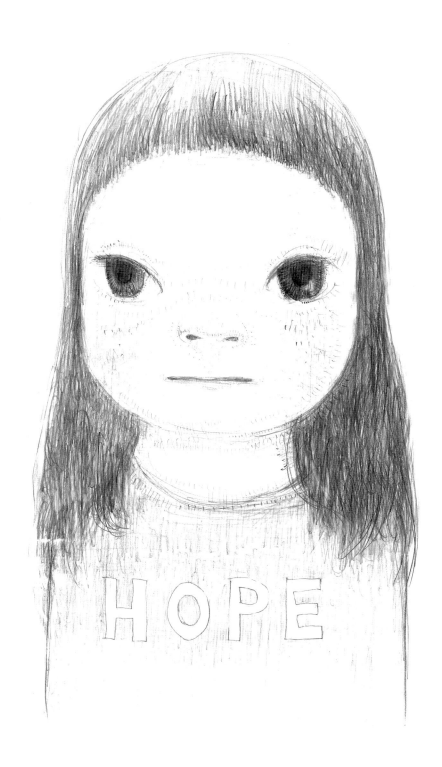

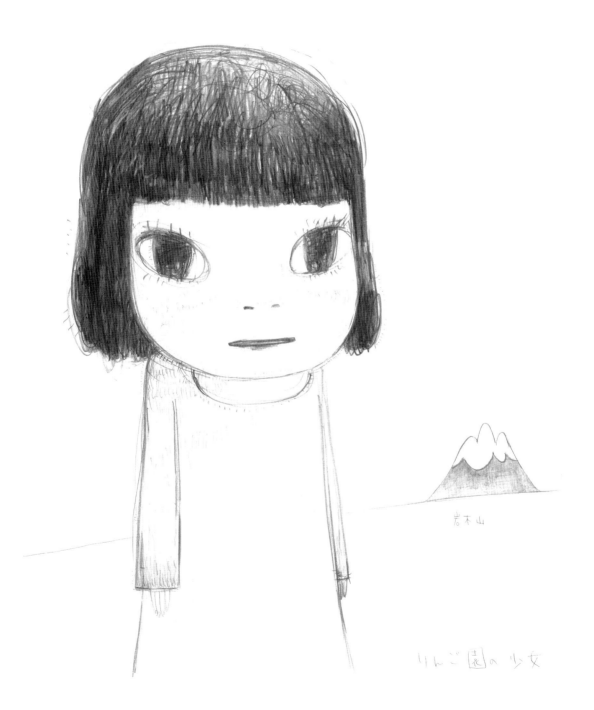

岩木山

りんご園の少女

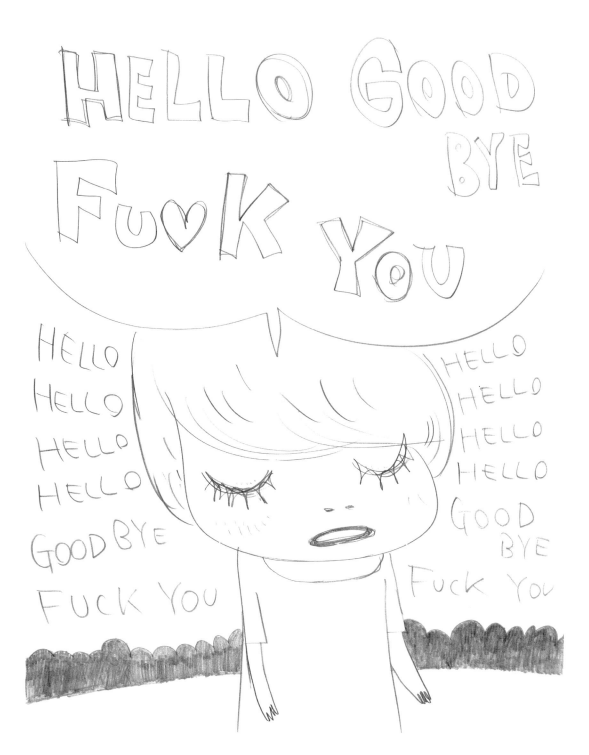

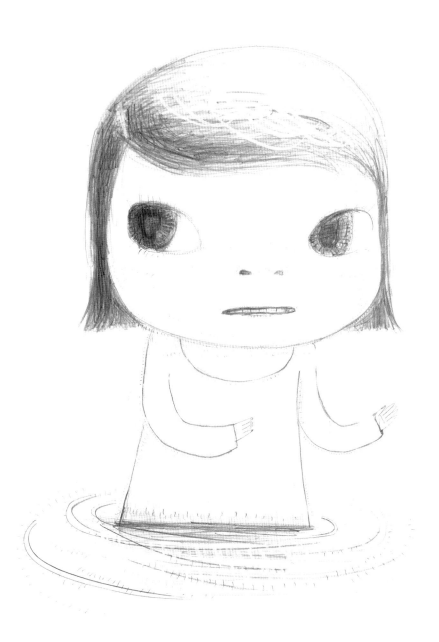

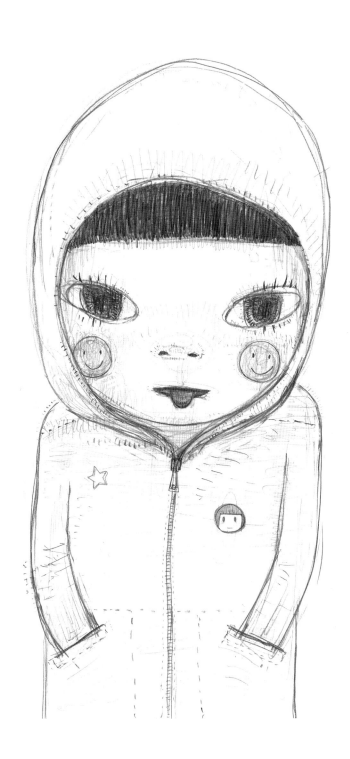

我自己也還不太清楚爲什麼，但我覺得
《微熱少女》畫出來的樣子彷彿是向孩童時
代的過去告別，走向青春期和青年時代。
這幾年的繪畫很明顯地從九〇年代所畫的
孩童樣貌成長爲大人。因爲我既無法永遠
保有宛如孩子般的感性，同時也切實體會
到感受性隨著年齡增加而衰退。不過，這
不是什麼傷感的事，我發現我變得能夠意
識到這，反而是可以用俯瞰的角度來看自
我的一種成長。

　　畫完雙眼的當下，我總覺得無法觸及到
她的深層心理，所以我想要在左右兩眼中
留下一眼，另一眼加上眼罩。像這樣的情
況過去也是常有的事。

　　我畫的畫雖然覺得是自畫像，但對這幅
畫不知道爲什麼，我覺得不是我自己，而
好像是某個誰。儘管不是特定的誰，不過
可以說似乎是某個地方某個人的肖像。

TAI

NAN

2021.11.16-2022.02.13

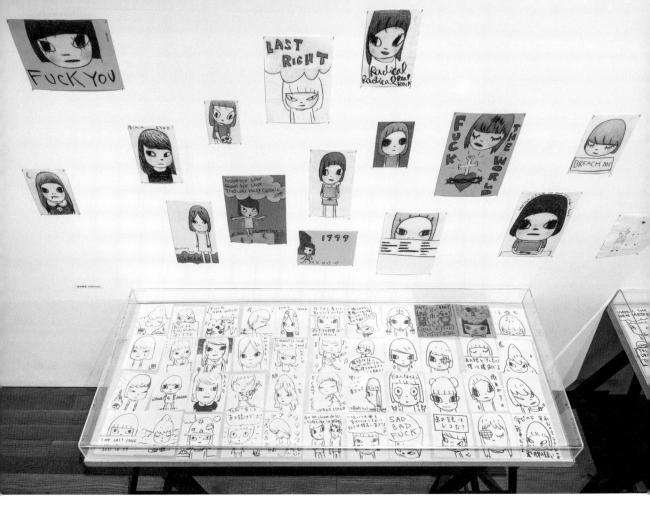

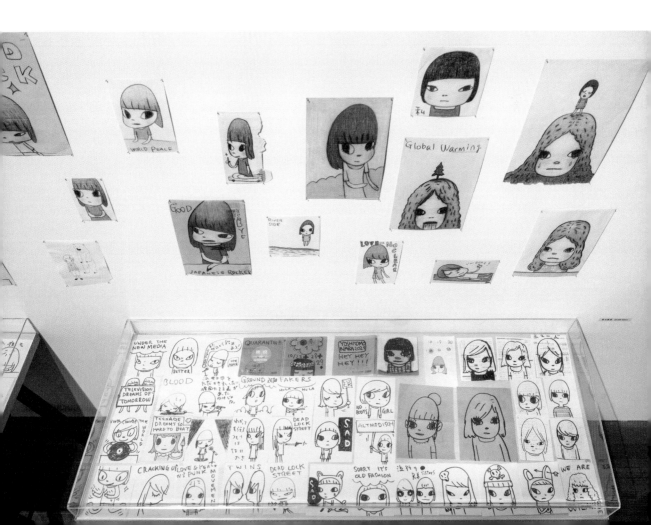

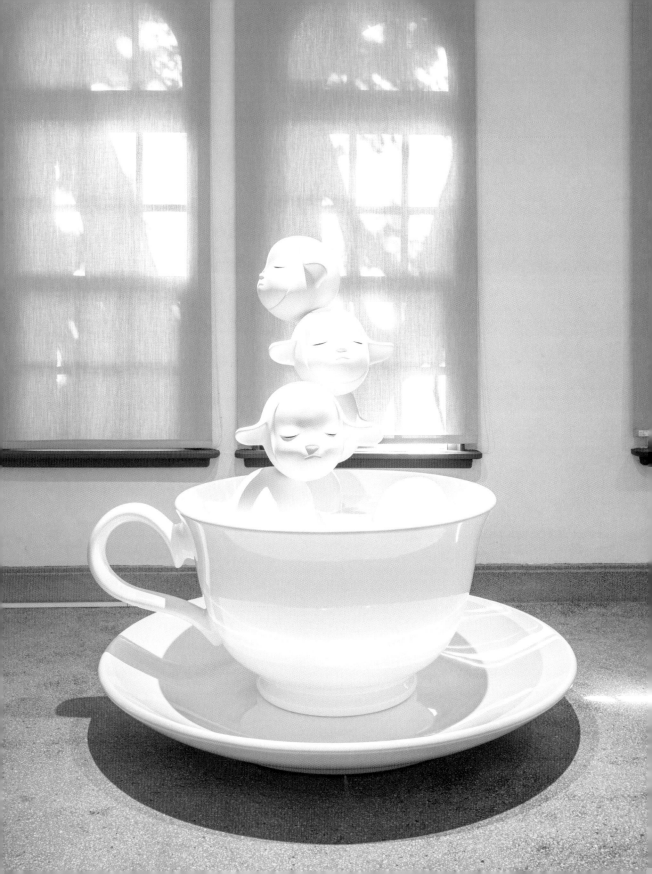

展場規劃

　　之前台北和高雄的展覽場地是十分現代的建築，要說很容易展出，也是沒錯，對我來說就是相當熟悉的展出環境。台南展場的建築本身就很有歷史，特別是可以看到天花板的梁，是能夠感受到獨特魅力的場所。在這個充滿魅力的空間裡，比起其他的地方，我的作品在這裡更加呈現出人與建築及作品三者好像變成夥伴，產生出所謂的親和性，是相當合適的空間。

　　當初接受在台南美術館展出時，被問到想在什麼樣的空間展出，主辦單位那時也提出了和台北、高雄一樣的現代展示空間的提案，但當我一眼看到這裡，就深深被這天花板的挑高空間所吸引，想要在這裡展出。

　　展示的結構本身其實非常單純，把一個大空間區隔出兩個空間，做為主要的展示室，在入口較小的空間，則是展示較早期的素描作品。

　　思考建築本身之美時，我也考量到觀賞者與作品第一次相遇的地方，也就是當走上階梯之後所看到的穿堂，在空間的盡頭，一處有自然光線投射的封閉式廊道裡，我一眼就決定把《生命之泉》的雕塑放在那個位置。而實際把作品放進去之後，與自然光十分融合，加上建築本身更顯得相稱。

　　相較於在無機質的，也可以說是中性的空間中展示，從更好的意義上來說，建築本身的古老製造出了一個好的氛圍，我覺得這裡或許是至今陳列過的地方中，最適合《生命之泉》之處了。

　　特別要提的是布展本身並不困難，我想那也是因為自己一開始就覺得這個空間很棒的想法是正確的。很順利的完成布展，搞不好可以說是至今布展最順利的吧！

　　布展其實也是藝術家個性的一種展現，藝術家的作品有所謂的個性，其實布展也看得出藝術家的特徵。以我來說，（台南美術館一館）這種古老的空間相當適合我。

　　我在看到這個空間時，其實也想起了曾在家鄉弘前倉庫的展覽，有種似曾相似的感覺。

　　2001年我回到日本的第一次個展是在橫濱美術館。當時決定在那裡展出後，把展示間原本的地板拆了，所以來看展的人是踩在有別以往的、地板下

的水泥表面，像工地一樣的感覺，比起踏進那種類似接待室的空間，更像是走進普通起居室的隨意感或說是親切感，而那的確是我所追求的美術館樣貌，所以我在日本的第一次個展，就是從把橫濱美術館的地板拆掉開始的。

到台南美術館場勘時，引起我注意的是地板上長期使用的痕跡，天花板也看得到充滿歷史感的梁柱結構，對觀看者來說，這種有歷史感、經過時間洗禮的氛圍，其實會對展示產生影響。我也思考過如果把這個展示本身放進一個全白的空間裡，會怎麼樣呢？這個展覽空間就會變得非常普通。正因為這是一個非常不普通的空間，要問是否會對展示產生不好的影響？其實完全不會，反而是產生更好的影響。但是我想大家都只專注在作品上，幾乎都沒有察覺到這點——雖然看不見，但是空間中的空氣感，那種經歷過長時間的歷史感，從好的方面介入了展覽當中。這種不是刻意營造出來的難以覺察之處，其實是很重要的。

像這樣具有歷史的建築物，反而令人有種信賴感。為什麼現代人反而要破壞這些舊有的、去打造新的呢？我經常覺得應該要去感受在舊的建築裡放入新的事物所產生的那種親和性。

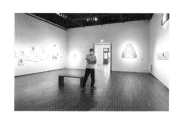

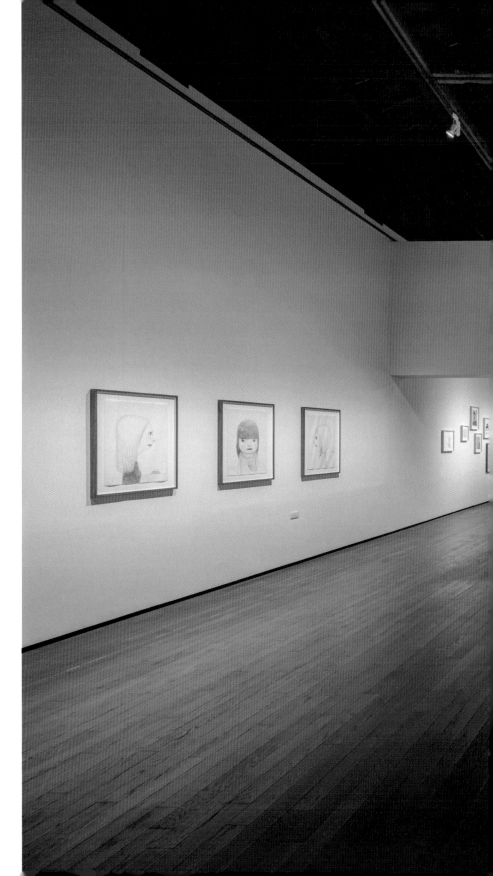

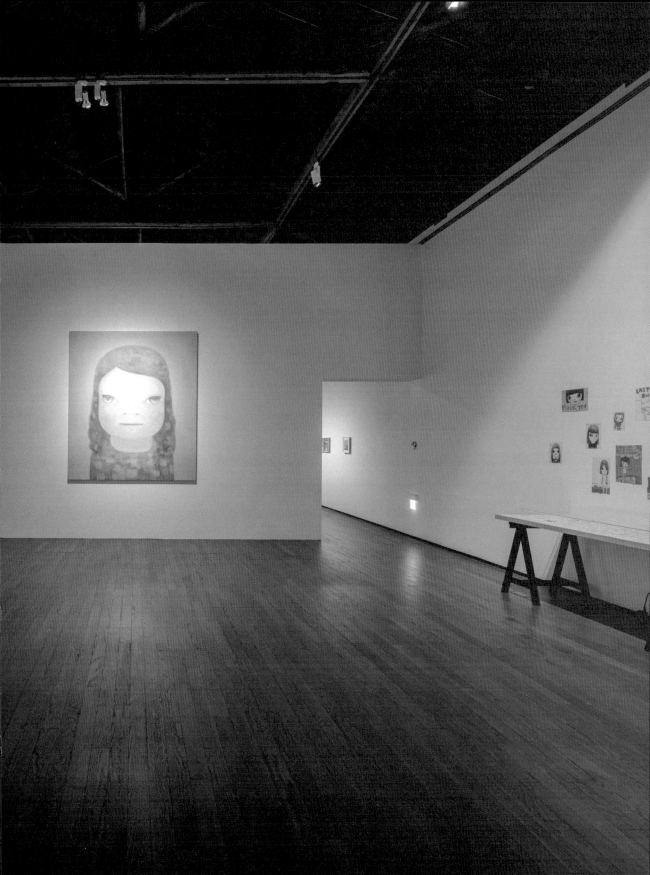

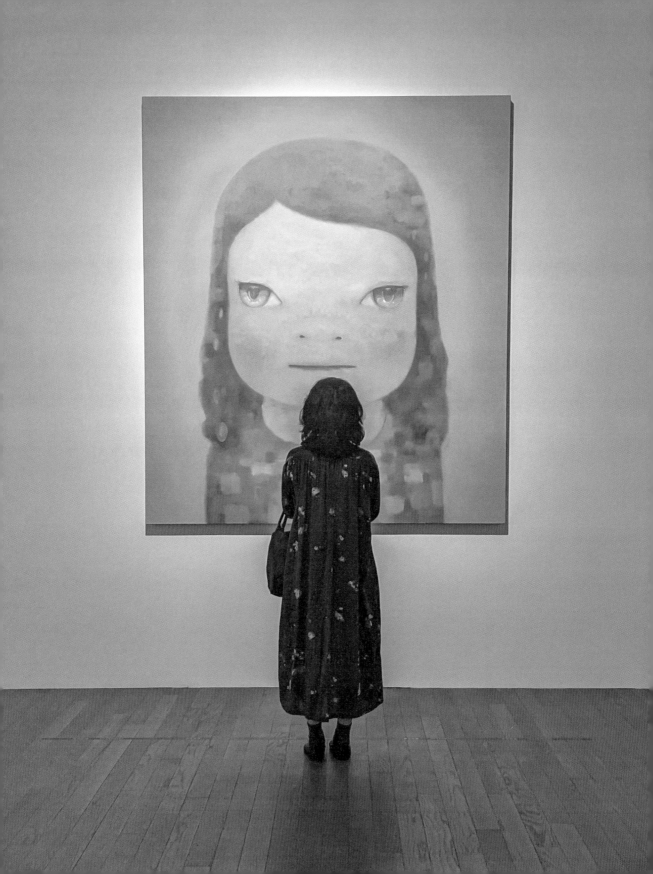

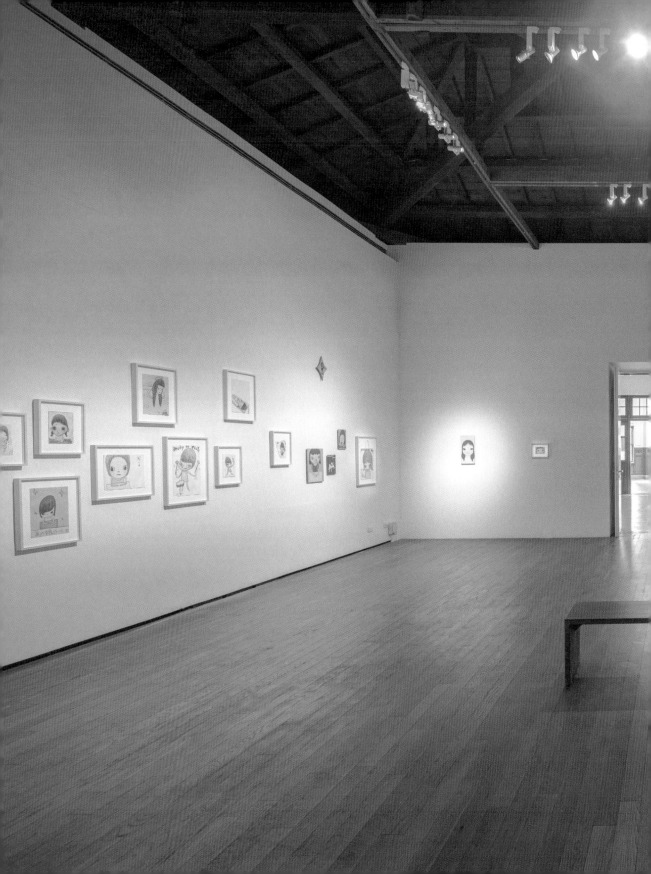

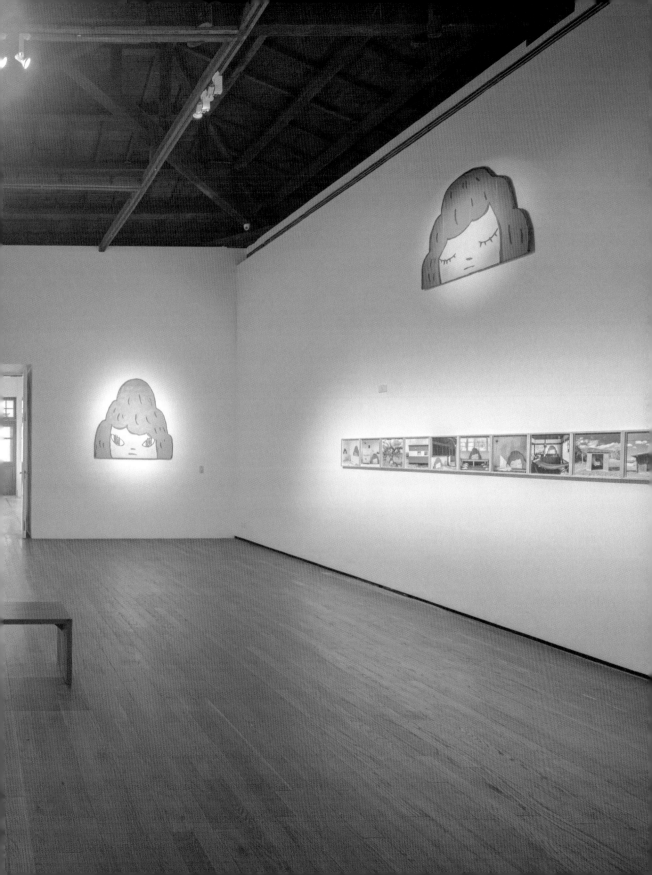

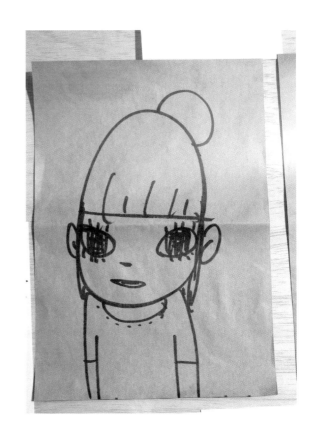

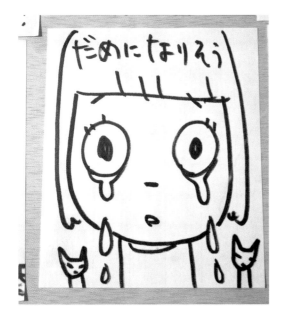

GROUND ZERO FAKERS

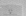

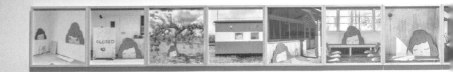

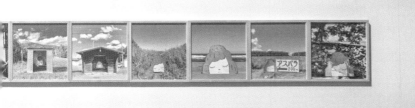

PHOTO GRAPH

關於攝影

　　從中學的時候就開始喜歡上拍照，但我拍照並沒有意識到要給誰看，而是一種在日常中與自我的相遇，只是想要拍下只有自己才看得見的風景。我曾用過父親的相機，用過單眼相機、數位相機，不過近年來都是用手機拍照。

　　隨著年紀增長，感覺到感性漸漸變得遲鈍，但是再怎麼遲鈍，自己的感性也不會死去！爲了確認這點

而拍照，也覺得是一種回顧。當我看到像自己在青森成長的兒時所看到的風景，我便會拍照。在應該見慣的自己的工作室裡，也會突然拍照。基本上不是爲了要拍給誰看，但以畫畫來比喻的話，我想不是畫在畫布上的繪畫，而是素描那種作品吧。對自己來說，要維持（也可以說是擴展）非常重要的感性，並不是靠工具或是技術。

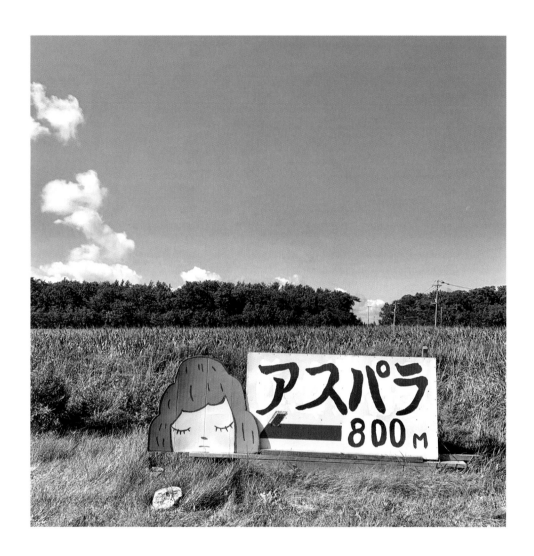

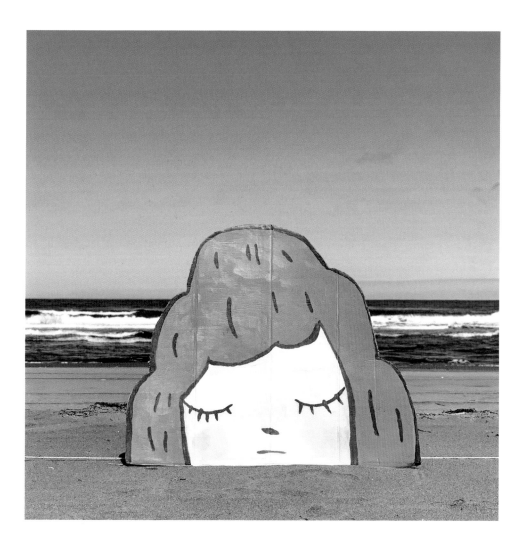

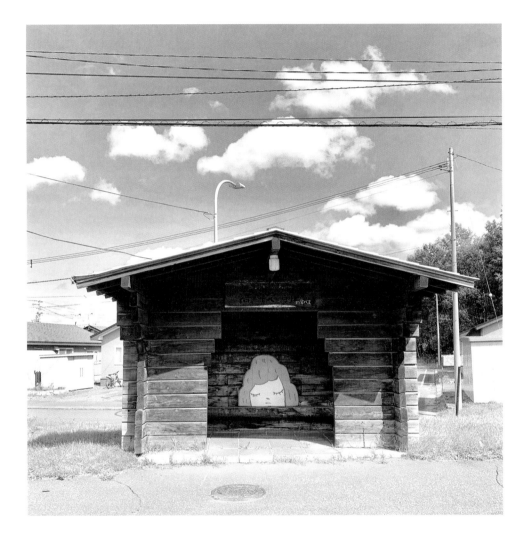

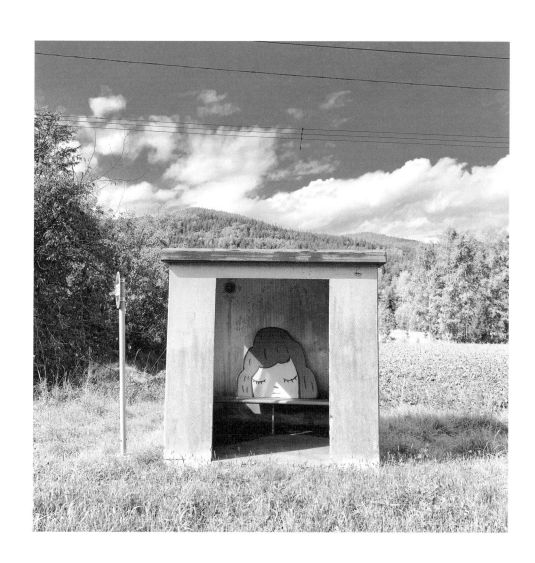

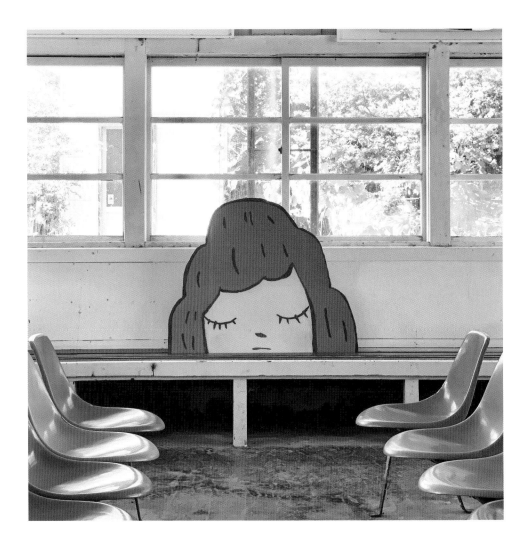

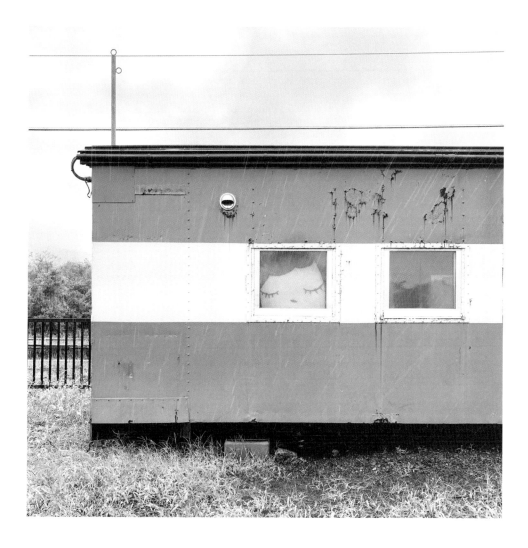

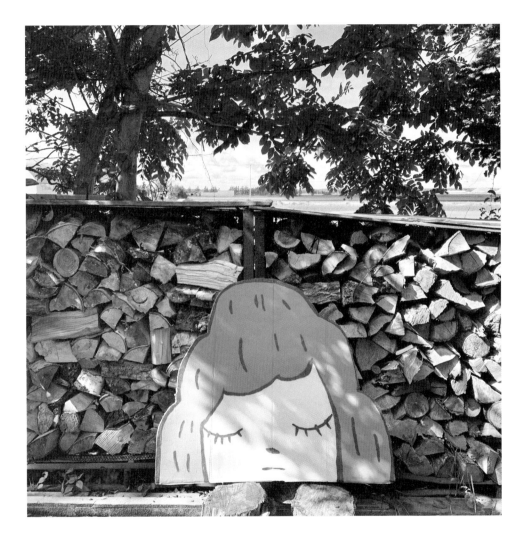

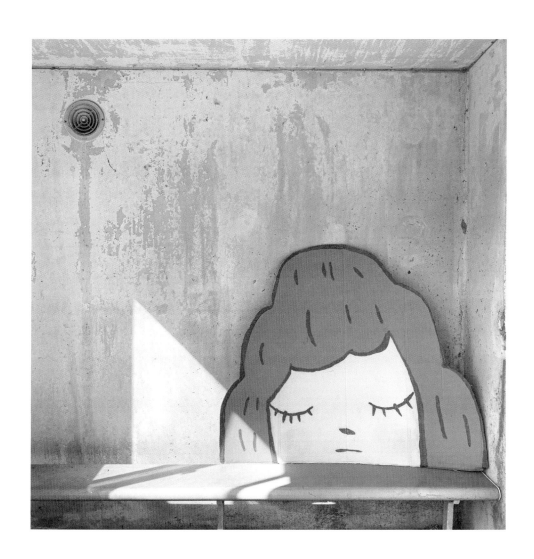

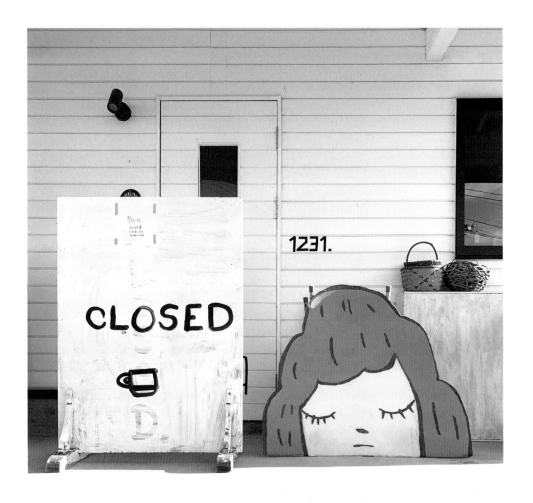

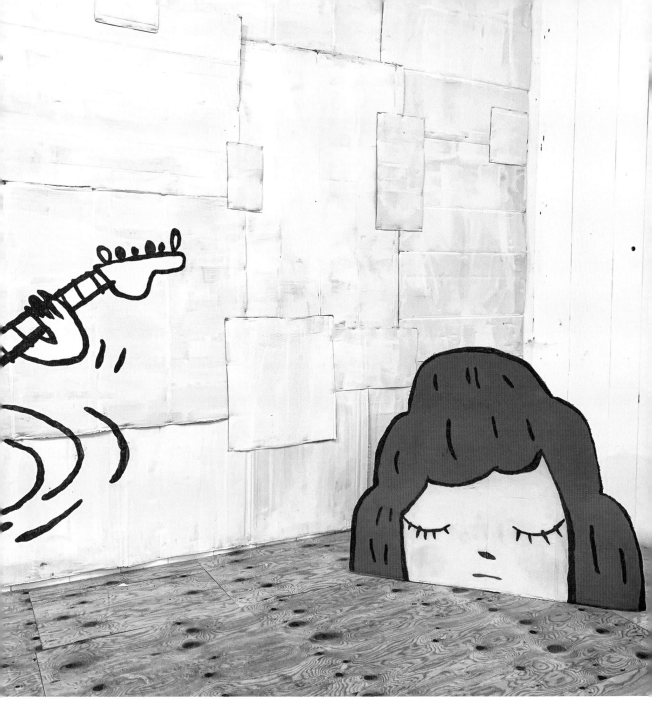

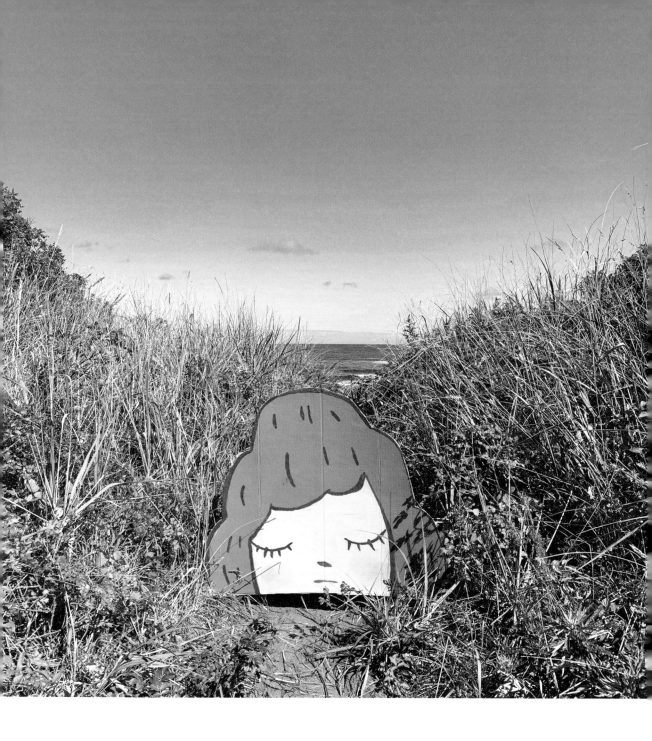

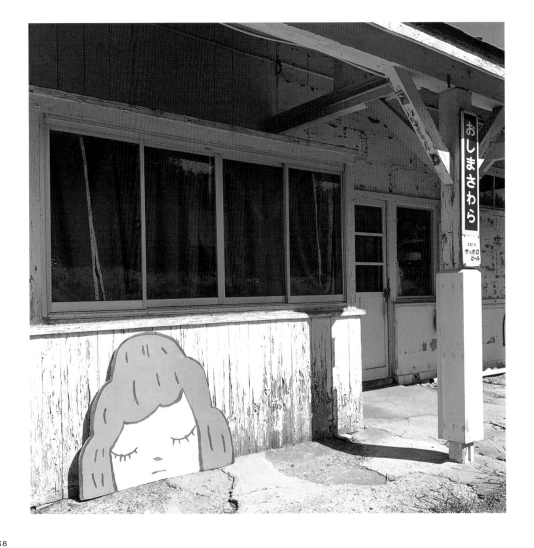

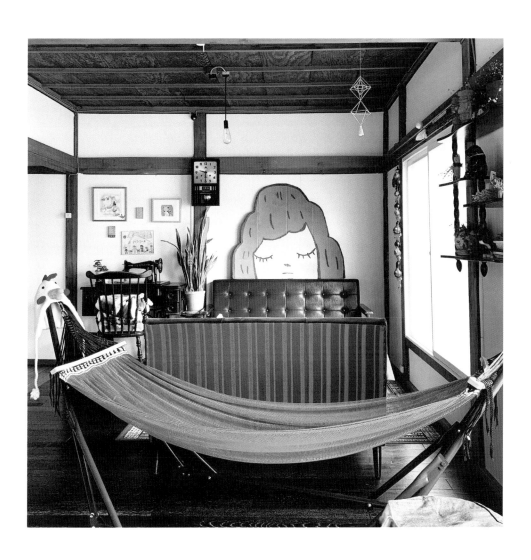

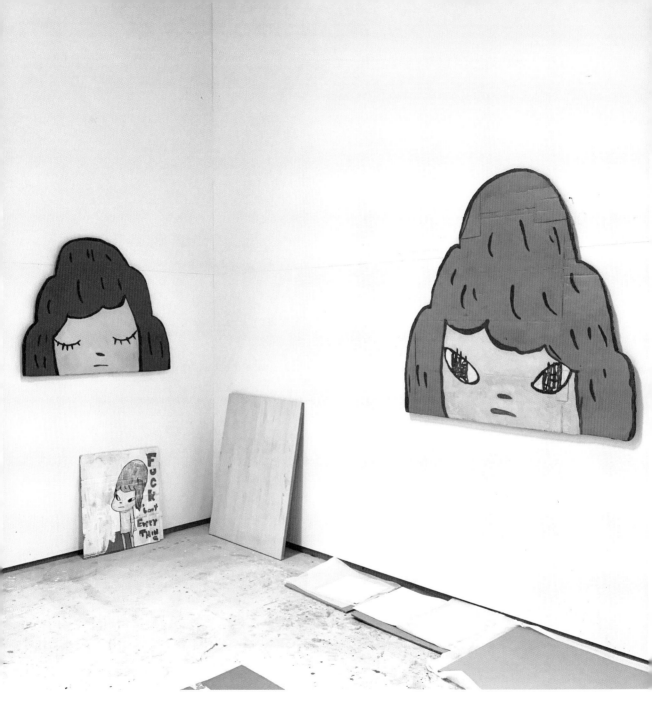

《山子姊妹》攝影系列 編者

2019年9月，奈良美智在北海道白老郡參加了一場當地的小型藝術祭。為了這個藝術祭，他提早前往當地，跟當地的大人小孩一起籌備、創作。而這次來到台灣的《山子姊妹》就是當時的創作之一。

已廢校的飛生小學是活動會場之一，他在小學的教室裡，用回收的紙箱裁出山的形狀，畫出了大的山子姊姊與小一點的山子妹妹放在舞台上裝飾。

活動結束後，準備離開白老時，想要把姊妹用車子載走，沒想到山子姊姊大到放不進車子裡，只好另外寄送。因為當時還打算到北海道其他地方旅行，於是他載著山子妹妹在一家旅宿停留時，發現放在旅宿中的山子妹妹拍起來很好看，於是便開始沿路幫山子妹妹拍照，這也是這次展出的攝影作品的原由。

從飛生到北端的斜里等地，往南則是到故鄉青森縣、朋友家所在的岩手，從戶外到室內、從民宿到無人車站，這一系列的攝影作品是奈良美智在2019年秋天眼中所見的風景，也是展現他獨特視點的創作。而他也為這一系列寫了簡短的回憶日記，放在周邊商品《旅行的山子》明信片組中。

特別的是，這一系列作品2021年在北海道展出時，並不是在正規的美術館或畫廊，而是在小樽、札幌等當地的普通店家裡展出，不論是美容院、餐廳還是選物店，奈良鏡頭下的北國風景在一般大眾生活中的店家裡展出，體現了藝術隨處可得的理念。

在高雄場的展出，也是這系列攝影作品首次在海外曝光。

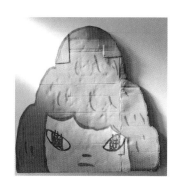

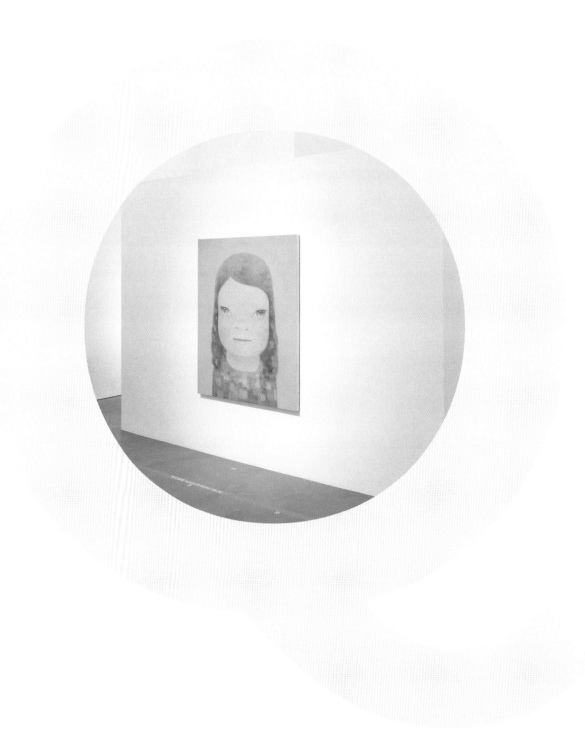

奈良美智的

十問十答

奈良美智的十問十答

作品一直以女孩為主要創作主題的理由？

我不知道該怎麼說。我一直是根據以往的經驗來創作的。因為擁有從幼兒期養成的感性，自然地就會讓手動了起來。我認為比起在學校學的東西，支撐著我的是自己本身的歷史與感性。我是抱持著這種感覺直接進行創作的！

過去總是面對自己而創作，不過現在我會一邊想像、一邊畫下想像中的觀賞者的畫像。

雖然很難用語言文字來說明，但我認為那樣的主題讓我自己進化了。實際上，我覺得我用畫表現了無法以語言表達的內心狀態。我很珍惜從出生到現在在塑造出自我感性的事物，並相信從那其中所產生的感覺去進行創作。

從哪裡獲得創作的靈感？

我想是活到現在的所見所聞、各種個人經驗，支持著我的發想與創作。

我的創作很少有什麼參考，多數時候都是畫下浮現在腦中的形象，當我開始畫之後，腦中的形象就會出現很多變化。

所謂的靈感，或許就像是顆傳過來的球，一躊躇、猶豫不決的時候，就不知道飛到哪裡去了。如果不向前跑，靈感是不會來的，我常常是在跑著跑著喘息的時候接到一個不錯的傳球。

當畫得不順的時候，我會去看過去畫的大批素描，有時候靈感就會從中湧現。

作品想要傳遞什麼訊息？

我自己是沒有什麼要傳達的。一切都交給觀者的感性。

有人說看了我的作品獲得了療癒，但是我對自己的作品並沒有意識到「療癒」這件事。不過，實際上在創作時，完成了自己滿意的作品時，我的確感覺到透過持續創作，自己本身也得到了療癒。以結果來看，透過這個方式完成的作品如果能夠療癒別人，也是非常開心的事。

我認為我努力畫出來的畫，對有所求的人來說，是作為自己的一面心鏡，傳達了某種訊息。正因為無法接受的人什麼也感受不到，才能傳達給能感受到的人。如同有非常喜歡我作品的人，應該也是有很討厭的人吧。

yoshitomo nara
@michinara3

交由街友販賣的雜誌來到我的工作室採訪。

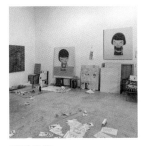

2020.12.27

yoshitomo nara
@michinara3

雨天讀書。去年這時候因為疫情待在家裡讀了很多書啊！

音樂與閱讀。一邊聽著吉米・罕醉克斯（Jimi Hendrix）的音樂一邊看關於他的書。

2021.5.22

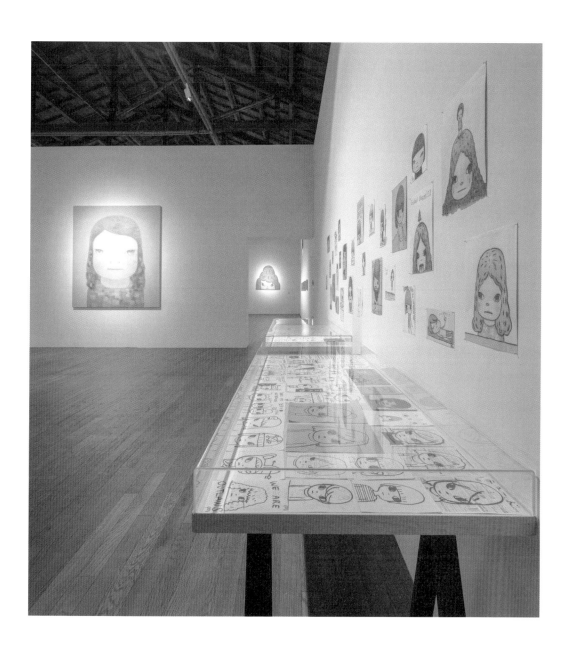

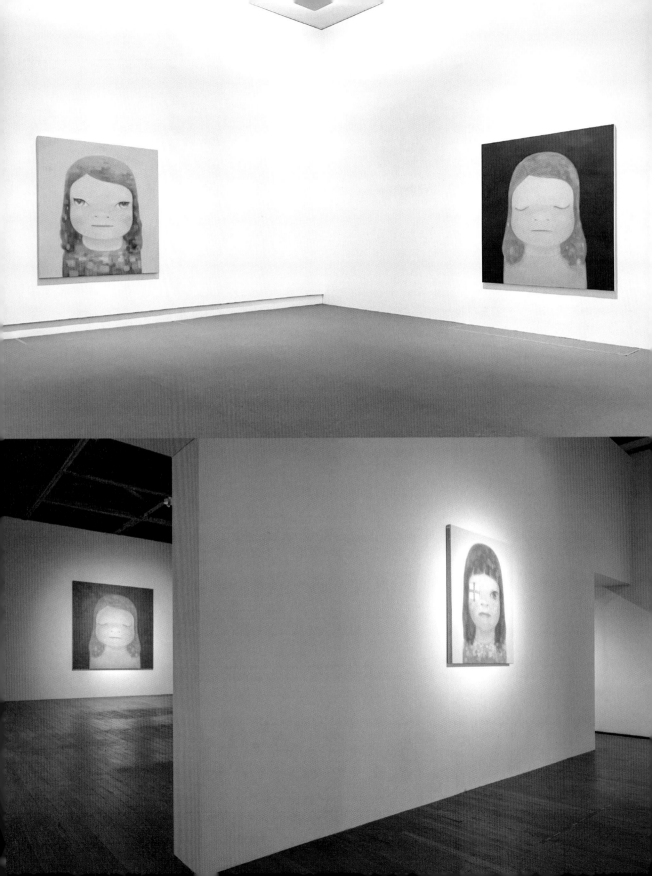

你是如何創作？
每次展覽的主題是如何決定？

可能大家已經知道畫畫的時候，我是不會打草稿，其實我連創作立體作品也是不打草稿的。例如《生命之泉》那個像羊一樣的臉，也是直接用保麗龍削出原形而做出來的，一開始也沒想是否要有耳朵，是在完全沒有預想的狀態下做出來的。不過那個原本是連著身體、正在走路的人形。但是後來覺得那個臉實在很不錯，就做出好幾個單獨塑形的臉，然後跟大咖啡杯組合在一起。

基本上，全部都是突發奇想的。雖然是突發奇想，但都是在某種一貫不變的基礎上的東西。突發奇想本身不就有各式各樣的想法嗎？這些想法必然也都是來自自己本身。而我會不斷汲取的只有符合自我標準的想法。即使有「好厲害！這麼做就會大受歡迎喔」這樣的突發奇想，但因為這麼做就不像我了，所以我會放棄這個想法。

總括來說，所謂的主題、概念，在我畫畫、拍照，甚至是寫文章也好，出現在我面前的都不是一個有意識的主題，而是我平常所畫的內容，都已經包含在一個大範圍的主題下了。雖然我不知道該怎麼稱呼那個主題，但它確實是存在的。累積到一定程度後，有人來邀展的話，就從裡面選出作品。所以如果先提出主題是不行的。

作品在拍賣場上標出高價，
你怎麼看這件事呢？

拍賣價格賣得再高，我一毛錢也拿不到啊！

其實作品價格上漲也不完全是好事，因為這麼一來舉辦展覽時的作品保險費、運送費等就會跟著上漲，對於預算有限的美術館來說，就很難企劃個展了。

我其實希望的是，標到的人是真正喜歡作品的人。

我最早舉辦個展時，素描一張大概2000日圓，當時的學生們（高中生）用零用錢買下了。那時候賣出的作品幾乎沒有在拍賣場上出現過，我想大家都是真心喜歡而好好收藏著。

2021年3月在倫敦舉行的拍賣會中拍出212500英鎊的作品《徒手空拳》（Empty Handed），藝術家將拍賣所得捐贈給WHO，作為支援新冠肺炎對策的基金。

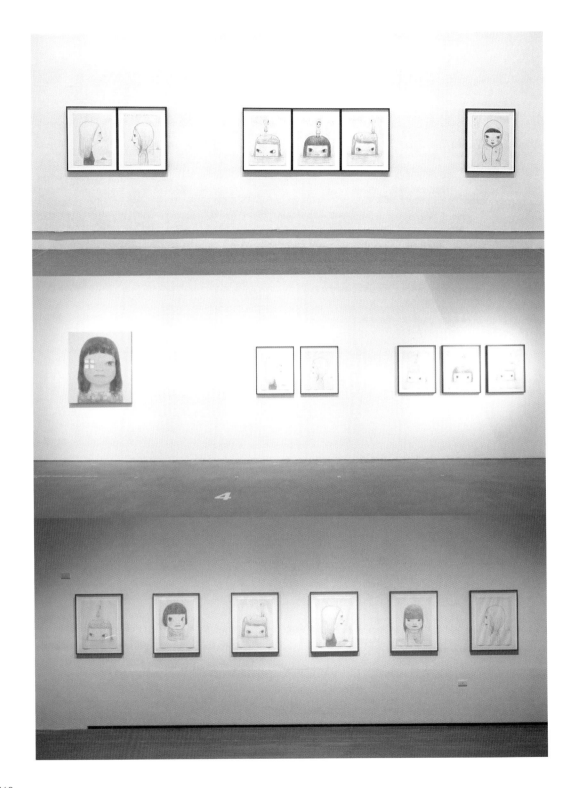

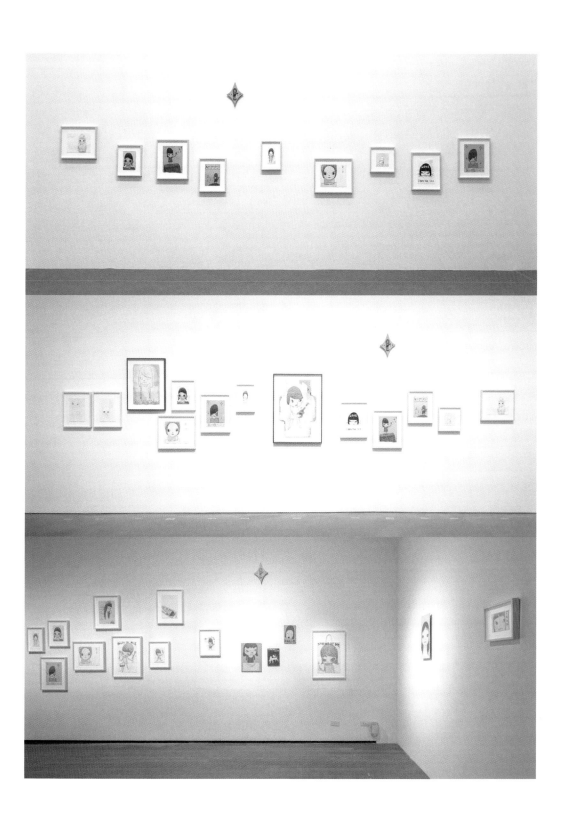

你常去北海道，喜歡北海道的理由？

在飛生的經驗讓我有了即使不畫畫，生活中也有很多好玩的事可以做的信心。

位於北海道的苫小牧與室蘭之間的白老町，自古以來就是阿伊努族人居所，這邊有個地方叫飛生，真的是在山的裡面。

這裡是大概只有十戶人家，約三十位居民的聚落，從牧場到礦山，嚴格來說根本無法稱為聚落。

大正時代這裡發現了礦山，因此有許多勞工住在飛生，但是第一次世界大戰後就暫時封山了，直到太平洋戰爭後才又有開拓團入山，為了讓他們的孩子可以接受義務教育，因此蓋了一間小小的教室，後來人增加了，大家才又增加一間教室，然後創作校歌、蓋了小小的體育館，成為這所飛生小學。

後來礦山沒落，人也離開了，小學廢校。一位住在札幌的雕刻家（國松明日香）想在這個擁有豐富自然的地方成立工作室，於是吸引了家俱、漆器等工藝家一起租借這個廢棄校舍成立共同工作室。這位雕刻家為了活化當地，創設了「飛生藝術祭」，後來他的兒子國松根希太也走上藝術這條路，利用這個藝術祭作為自己的作品成果發表場所，同時他也是現在的主辦人。

我在 2016 年開始參加這個活動，因為這個藝術祭的目的是活化這個小學後山的原生森林，我對森林再生也很有興趣，一開始是利用回家的機會順便去看一下。第一次參加時還有作客的感覺，後來就在藝術祭舉行的前一個月到那邊短住，利用學校的一間教室進行創作。剛開始的第一週，跟大家一起進行森林中的活動，帶著畫布一邊創作，但我覺得好像哪裡不太對，如果跟我在自己家裡畫的沒兩樣，那我就在自己家裡畫好送過來就好了吧？在家裡還

畫得比較快、比較輕鬆。我在想該怎麼辦才好時，正好我在學校倉庫裡打轉，找到了以前用過的黏土，也不知道為什麼，我就加了水，重新練土，從讓黏土復活開始做起。於是我感覺到和畫畫不一樣的地方，空間與周遭的自然彷彿都成為我的夥伴。然後來幫忙森林再生的人，他們的小孩也來這邊玩，我和這些小孩玩黏土，感覺好像被這間教室接納了。

後來協助森林再生的人，燒了多餘的木材，我覺得把這些木材燒成的木炭拿來畫畫好像也不錯，還買了大張的紙來畫素描。

在沒有任何人的廢校裡，如果再次出現孩子的身影會如何呢？我想試試看三十年以上沒有「看著現實中的小孩畫畫」的畫法。我毫不猶豫地在一百八十公分的紙上畫下孩子的模樣，然後裝飾在教室裡，搭配四、五個黏土做的立體作品，還有小孩畫的畫。

在過程中，我終於感覺到自己不再是客人，而是大家的一員，最後和參與森林再生的每個人，還有藝術祭的工作人員，好像都變成了朋友。

因為這樣，讓我覺得就算不畫畫也沒關係了，彷彿長久以來做了很多事，最後終於走到這個地方。不知道為什麼我覺得心裡受到很大的撼動。

因為參與這個藝術祭的人就住在這個地方，就像那邊有個鞦韆，無論何時都會有小孩在那邊玩。如果是行政主導的藝術祭，雖然是利用空屋來創作或展示，但是結束後就什麼也沒有了。這裡則不是這樣，有著繼續存在的優點。不是只做大型的活動，小型的也有小型的優點。不是呼籲全國的人來這邊，而是讓當地居民和附近的人來參加，我覺得這樣真的很好。雖然說創作跟土地相關的作品是很好的想法，但是我覺得應該也有拿到任何地方都沒問題的作品吧？就像在飛生，參照阿伊努的歷史或當

地開拓的歷史，可以做出各種作品，不過我想做的跟這些都沒關係，所以才會在學校遺留物品中找到黏土，和當地的孩子玩耍，畫下大家的肖像，讓教室中再度出現孩子的身影等，產生這一類只能說是個人想法的作品。如果是在那裡尋求土地的歷史、民俗學之類的想法，表現出來的東西就會變得很學術性了。

其實我會參加那個藝術祭的其中一個理由是，國松根希太跟我說：「我不想要讓飛生藝術祭的規模比現在更大」。不是要讓活動變大，而是想要質的提升。「不想要變成大型」這點我覺得非常好。

我不是地方再生的專家，只是因為喜歡那個地方而去，但越是深入聚落，不免有時會意識到自己終究是外來者，甚至會很不甘心自己不是出身於那個地方。就像之前說過「被接納」、「受歡迎」這些說法，其實也都是基於自己外來者的身分。當關係越深厚之後，我也開始意識到那種對於隱藏不了的距離感的焦慮。

幾年前我對日本近代化中的阿伊努族很感興趣，做了很多研究，也和阿伊努人談過，甚至與幾個人變成了朋友，其中也剛好有白老出身的人。我也參與一些住在關東的阿伊努人舉辦的阿伊努感恩祭活動，不知道為什麼被邀請去發表談話。剛開始我覺得阿伊努人的社群不是很封閉嗎？就算我對他們再怎麼有興趣，也不容易接觸吧。不過不知不覺間，我連他們的儀式之類的都一起參與了。

我的父親過世後，母親一個人住，雖然哥哥們都住在附近，不過我都會盡量找時間回家，從母親那邊知道很多我過去沒聽過的母系祖先的事情，還有我父親這邊祖先的事。雖然我對祖父母沒什麼記憶了，但是有時候遇到不認識的老先生老太太，都會覺得好像自己的祖父母一樣，而變得很親近。

其實我的母親是白老出身，然後我又跟白老的阿伊努人變成朋友，而那個人的父親是庫頁島出身，我想這一連串的關係就是我對北海道產生興趣的契機吧！

yoshitomo nara
@michinara3

夏天在 180×90cm 的紙上畫下的飛生孩子們，只有一個人是畫在 170cm 的紙上，所以我又試著重新畫在跟其他人一樣大小的紙上。不知道好不好，但很像！

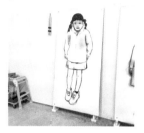

2017.12.30

yoshitomo nara
@michinara3

這是在北海道白老町飛生的鳥巢。「飛生」這個地名來自阿伊努語，有一種說法是「黑色大鳥居住的地方」。大鳥飛過津輕海峽線來到了那須。

2018.2.10

yoshitomo nara
@michinara3

在飛生藝術祭會場到處亂走，看看白老商店街的展示。像這樣的會場是別的地方沒有的。與到場者閒聊。之前縈繞著小孩吵鬧聲的鞦韆，現在看起來有點孤單。

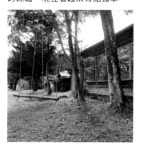

2019.9.9

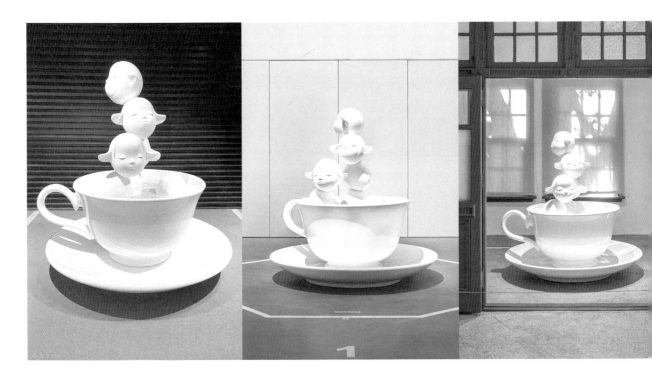

喜歡台灣的理由？

我個人對台灣有很多的感情，因此要到台灣舉辦展覽其實有種莫名的壓力。但是我為特展來台申請簽證的時候，窗口的人跟我說「大家都很期待呢！」這讓我非常高興。我想來看展的幾乎都是跟處理簽證的工作人員一樣是一般人，而不是評論家或是其他同行，這也讓我覺得很開心。

而且因為我的台灣朋友們都太棒了。其中有認識二十幾年的朋友，是從我還沒成名之前就理解我的人，有種宛如一起成長的同志情感。我們還一起在台灣各地旅行。有趣的是，我比他們還了解原住民的歷史。

對學藝術的學生有什麼建議？

我念書時當過美術補習班的老師，我常在上課時教授跟我科目無關的內容。但是我記得自己跟學生說過，如果想要從事創意工作，感受與注意力很重要，我自己也在這方面做了努力。

有時我會被問到「我該怎麼做」或「給我一些建議」，但我自己從來沒有問過這樣的問題。就算我也有很多煩惱，但問了別人還是很難解決問題。首先，很容易就能用言語表達出來的問題，煩惱是理所當然的，如果無法用言語表達的話，就把它畫成一幅畫吧！

我自己在學生時代不會去向學長姊或前輩藝術家尋求意見。我希望學生們不要輕易去尋求捷徑般的意見，應該自己或與同伴們一起徹底思考！

另外，其實我拍照、找音樂來聽、看電影、看書，做了很多乍看之下跟美術無關的事情，但我覺得那才是最重要的，那使我沒有變成普通的藝術家。請大家盡可能去接觸看似與藝術無關的事物，我認為這終將會加深自己的專業。

yoshitomo nara
@michinara3

來到台灣後畫的素描。8張裡面有3張不錯的（高打擊率！）其中還有一張相當～～～棒！

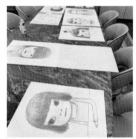

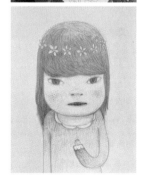

2021.03.08

你畫的人物都像是小女孩，你很喜歡小孩嗎？

其實我很不擅長教小孩或是跟小孩一起做什麼事啊！大家都以為我很喜歡小孩，但我很不會跟小孩子相處，因為小孩很任性，又很吵，我真的沒辦法。不過我去參與北海道飛生藝術祭的時候，是在一個廢棄的舊校舍，當地參與的人很多都帶著孩子一起，那時並非是把不認識的孩子們聚集在一起做些什麼，而是大家很自然地一起玩而變成好朋友。例如他們會抓來很大隻的蚯蚓給我看，跟我說「蚯蚓是田裡的

守護神喔」，然後我回他們「對啊」，像這樣的事情。如果是叫我來、要我幫他們做什麼的那種，我是真的沒辦法哪！

雖然我很不擅長跟小孩相處，但是我發現小孩好像都很喜歡我（笑）。

我覺得跟小孩相處很快樂的是，他們沒有什麼將來的目標，也沒有像同行藝術家那種自尊心，相處起來完全是單純的享受快樂。那種狀態就很好，所以現在跟小孩子相處還滿愉快的。

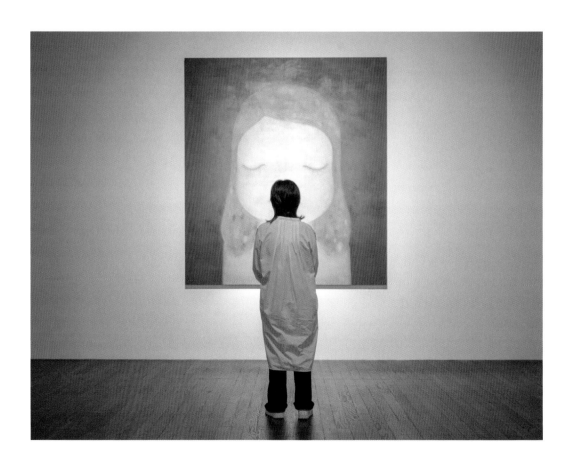

你覺得現在算是很成功了嗎？

　　我在日本的大學念書時並不是優等生，但是我努力了，並去了德國留學。我想很大的原因是我很努力想成為當時學生們的模範，所以現在的我有一半都要歸功於當時的學生吧？因為我並沒有想要成為藝術家，只是想要成為他們的範本而已。

　　被說是成功的藝術家，但我現在和十年前、二十年前一樣，平凡地搭電車、地鐵，一個人去喜歡的音樂演唱會現場排隊。而且，畫畫時也沒有助手，都還是自己繃畫布。我想我很喜歡那個一直持續這麼做的自己。

　　其實我開始創作的時候根本沒有想過要成功。不僅是我自己沒想過，我覺得周遭的人誰也沒想過。我想這大概是因為我自己並沒有抱著這種目標吧！

　　我在現在美術界所處的地位，換成音樂人來看，就像是會說「我將來要在武道館開爆滿的演唱會」的人，實現了自己的夢想一樣。可是我自己覺得，在某個車站前面每天不斷演唱，只有零零星星的路人駐足的那個狀態還比較自在，因此對那樣的我來說，完全不覺得那種別人所羨慕的算是成功。

　　所以我覺得自己的歸宿並不在美術界。

　　我本來就不是那種期望在武道館開唱滿座的人，因為當你站在那樣的地方，之後就必須要比別人更努力，也會有很多不得不犧牲的事，但那些好像也不是本來就想要的。

　　我想要的大概是在地方的小音樂祭，去到那邊受到大家溫暖的歡迎，表演之後，大家可以一起吃飯喝酒的小地方。

　　雖然說以武道館來比喻，就是希望有容納更多人可以聽自己演唱的場所，但我並沒有希望自己的作品被更多的人看到。我在默默無聞的時代畫畫時，比起對外發表，讓我更開心的是對同樣在畫畫的好友說「給你看我畫出很厲害的作品」。比起有一千個新的觀眾，來了五百個回頭客更讓我開心。

　　基本上我沒有對外展現的慾望。不過我想我對自己感興趣事物的探究心，比別人多了一倍。用比較奇怪的說法就是學者型吧？追根究底來說，不是為了別人去思考，只是因為自己有興趣而埋首其中，就像發現疫苗、發現細菌的人，雖然有些是為了大眾而去研究的，但是他們的動力終究只是因為自我任性的探究心。和我心中某部分很相似，對於相關的事情，馬上就去調查、大量閱讀書本，進入一種停不下來的狀態。因此現在有稍微想要和他人產生更深的連結，多了些希望可以和喜歡的人有更深的羈絆、一起朝同一個方向前進的期望。

yoshitomo nara
@michinara3

記憶中的！岩木山 😂

2021.02.27

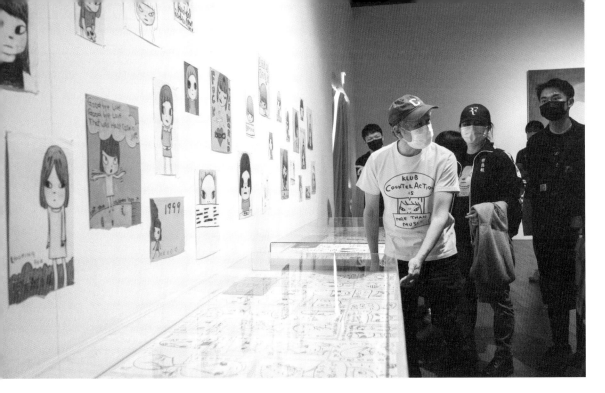

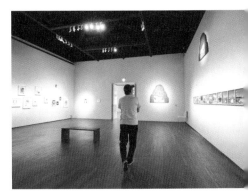

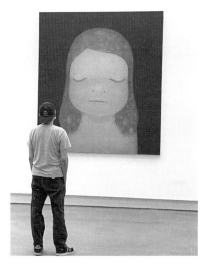

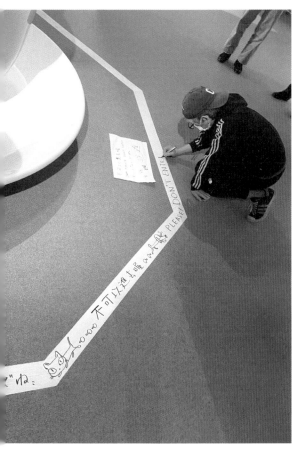

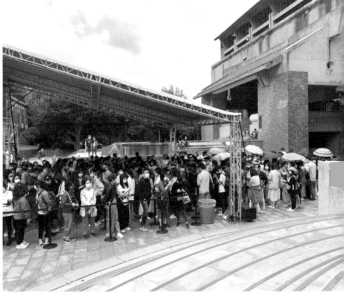

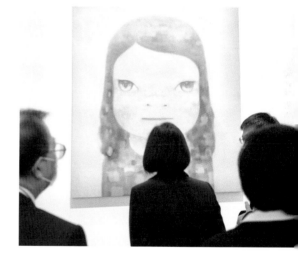

我與台灣

一走出冷氣開得很冷的機場，微微濕熱的空氣包圍了身體。強烈的日光刺眼，我慌忙戴上太陽眼鏡，搭上計程車之後，沿路的南國行道樹像是說著「你又來了呢」地歡迎著我。到飯店辦理入住後，躺在床上，一想到今天的晚餐要在哪裡、吃什麼，就覺得很興奮。因為已經變得非常熟稔的當地友人，每次都會帶我去新的餐廳。造訪台灣的時候總是像這樣，所以每次想起的全是愉快的回憶，毫無不安的感覺。

雖然已經不知道到過台灣幾次了，但從一開始就有這樣的感覺。當然早先在這裡並沒有朋友。即使如此，到小巷弄裡散步、到夜市逛逛時，不知為何總是覺得好像很久以前曾經來過似的。這並不是因為充斥在街頭的漢字看板，或是有很多日本料理店。要說漢字的看板，在香港或中國的街頭也是很多。我對台灣抱持的親切感，應該是在地方

和城市遇到的人們總是笑臉對待我……，雖然這麼寫可能會惹惱其他國家的友人，但的確是這樣。

當初到台灣雖然是因為展覽的工作而來，但漸漸的我對台灣人們的生活與歷史產生興趣，現在變成即使沒有工作也會因為自己的興趣而到台灣旅行。和好朋友們一起租車，輪流開車造訪散布在山裡的原住民部落，也去參觀日本時代留下的建築。最近我對台灣的近代藝術也產生興趣，正在研究這個領域的來龍去脈。我對台灣的歷史和文化的興趣無止盡，以後也想繼續走歷史與文化的旅行。

自己當初造訪台灣的時候，還不是像今天這般有名的藝術家，這裡現在可以稱得上朋友的人，當時有的還是學生，有的是美術館助理，現在他們已經各自有了家庭，有的成為編輯，有的在經營公司，許久未見的人都已有所成就，我打從心底很開心能與這些人再次相遇。從他們身上就像鏡子映照出自己一樣，連帶的使我也有了自己比過去更加成長的自信。不過，即使彼此不再成長了，我們也能共享許多聊天的回憶，繼續創造出未來共有的回憶。台灣擁有很棒的自然環境，以及對旅行者來說很充實的觀光景點，不過對我來說，因為與很棒的人們相遇，眼睛所見的也都會是很美好的事物。

這次即使有新冠肺炎的影響，依然完成了在台北、高雄以及台南三地舉行的展覽。還有在台北與蔡英文總統共進早餐的驚喜，以及每次都受到超乎想像的歡迎。以後除了更多私人的交流，對於歡迎我的眾多台灣人，我也思考著還能為大家做些什麼。

——寫於 2022 年 2 月

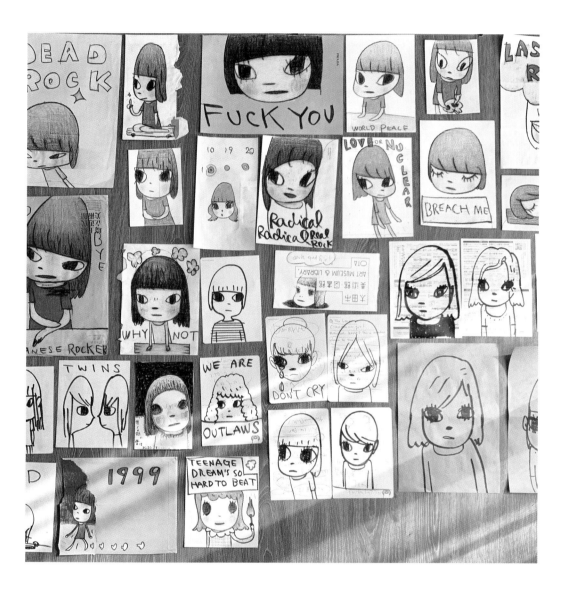

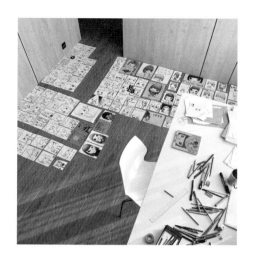

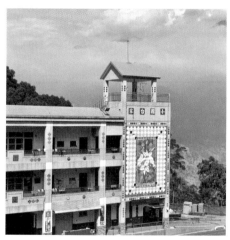

致奈良美智先生——
朦朧潮濕的感謝

2020年初，大疫肆虐全球，各國管制邊境，實體交流乍然中斷。台灣因為抗疫有方，行有餘力，開始對包括日本在內的友邦伸出援手，致贈口罩。4月下旬，消息才發布不久，奈良美智就在推特發文感謝蔡總統，並表示度過這次困難之後，希望可以來台灣舉辦展覽。

當時，文化總會與日本台灣交流協會正計劃於2021年舉辦「台日友情」系列活動，以紀念東日本大地震十週年，希望藉由藝文交流，見證兩國遭逢急難互相扶持所建立的深厚情誼，同時為彼此加油打氣，合作抗疫。奈良美智的這則推文，猶如上天的應許。透過日台交流協會居中牽線，奈良美智欣然接受文化總會的邀請，同意來台舉辦特展，並巡迴台北、高雄、台南三個城市。

這也是奈良美智在台灣的第一次個展。311大地震重創他的故鄉，災變的景象幾乎中斷他的創作。他對台灣各界慷慨解囊協助賑災，感念在心；這場展覽，正是他以一己之力，對台灣表達的感謝。他僅有兩項要求：一是展覽免入場費，二是每場都要親自來台布展，不畏台灣兩週隔離、一週自主健康管理的嚴格規定，更無視旅程中可能染疫的風險。

而他給予的，遠超出我們的想像。展品從原先規劃的一件大型畫作、十餘幅素描，到最後整個巡迴展展出的作品總數超過200件，包括代表他1980年代

早期創作歷程的重要畫作，象徵走出311震災陰影的階段性作品《月光小姐》、為台灣特別創作的《朦朧潮濕的一天》、奈良美智自認為蛻變之作的《微熱少女》、寓意自我與生命對話的雕塑作品《生命之泉》，以及在台隔離期間創作的150餘件素描作品等。

　　站在奈良美智一幅幅單一人像作品前，觀者定睛凝視的同時，彷彿也望進了自己的內心，從而獲得平靜。這是大疫隔離年代，奈良美智送給台灣最溫暖、也最有力量的禮物。他對台灣真摯的情感，使他成為台日友情的最佳代言人，而《朦朧潮濕的一天》無疑是台日友情的藝術結晶，他根據多次造訪台灣、長年與台灣交流的印象，畫下這幅燦爛明亮的作品，似乎象徵台日之間，因著共同的良善價值與信念，在各個層面綿綿密密交織的友誼。

　　謝謝你，奈良美智先生，謝謝你的作品帶給我們感動與美好的回憶。只要想起你，每一天都是朦朧潮濕的一天。

<div style="text-align: right">

文化總會副秘書長
喻小敏

</div>

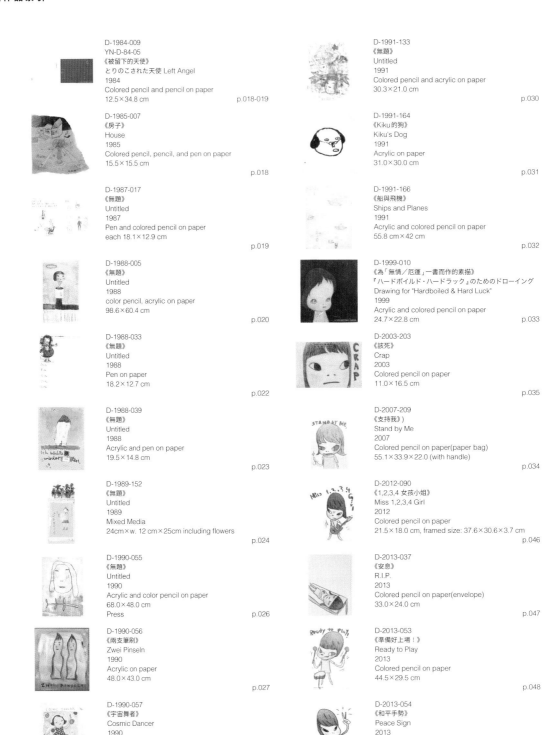

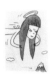

D-2014-012
《天使》
Angel
2014
Colored pencil on paper(envelope)
31.2×22.8 cm

p.050

D-2016-099
《停止轟炸》
Stop the bombs
2016
Ballpoint pen on paper
29.7×21.0cm

p.053

D-2016-100
《停止戰爭！》
No WAR!
2016
Ballpoint pen on paper
29.7×21.0cm

p.052

D-2017-011
《沒什麼》
Nothin'
2017
acrylic and color pencil on paper
50.0×34.0cm

p.054

D-2019-066
《寒冷的一天》
Cold Day
2019
Colored pencil on paper
27.0×33.0 cm, framed size: 41.6 x47.6×3.7 cm

p.070

D-2019-067
《想起她》
Think of Her
2019
Colored pencil on paper
33.0×24.0 cm, framed size: 47.6×38.6×3.7 cm

p.071

D-2019-068
《不 不 不 不》
No No No No
2019
Colored pencil on paper
22.8×16.0 cm, framed size: 37.6×30.6×3.7 cm

p.073

D-2019-069
《害羞》
Shy
2019
Colored pencil and pen on paper
20.4×10.0 cm, framed size: 35.1×24.6×3.7 cm

p.072

D-2020-044
《吉他女孩》
Guitar Girl
2020
Acrylic and colored pencil on cardboard
h.71.0×w. 47.7cm, framed size: 86.1×62.6×4.2 cm

p.076

D-2020-047
《送往你的城鎮》
届け、君の町へ
On its way, to your town
2020
Colored pencil on paper
33.0×24.0 cm, framed size: 47.6×38.6×3.7 cm p.077

D-2020-048
《來自海裡的愛》
LOVE FROM THE SEA
2020
pen on paper
29.7×21.1 cm, framed size: 44.6×35.6×3.7 cm

p.078

D-2020-050
《思索和平》
Think about Peace
2020
Acrylic and colored pencil on paper
15.9×15.4 cm, framed size: 30.6×30.1×3.7 cm

p.079

D-2020-051
《東北搖滾樂！吉他女孩》
東北ロケンロー！
Guitar Girl / Tohoku Rock'n' Roll! Guitar Girl
2020
Acrylic, colored pencil and pen on paper
26.0×18.5 cm, framed size: 40.6×33.1×3.7 cm p.080

D-2021-001
《連帽外套少女》
パーカー少女
A Girl in the Hoodie
2021
ballpoint pen and colored pencil on paper
24.0×30.0 cm, frame size: 38.6×44.6 x3.7 cm p.074-075

D-2021-002
《相當邪惡》
Pretty Evil
2020
Pencil on paper
65×50 cm

p.082

D-2021-003
《隨 而去》
Gone with…
2020
Pencil on paper
65×50 cm

p.086

D-2021-004
《明日之歌》
Tomorrow's Song
2020
Pencil on paper
65×50 cm

p.088

D-2021-005
《不滿足》
Get No Satisfaction
2020
Pencil on paper
65×50 cm

p.083

D-2021-006
《寒冷的一天》
Cold Day
2020
Pencil on paper
65×50 cm:

p.100

D-2021-007
《漫畫世代》
Comic Generation
2020
Pencil on paper
65×50 cm

p.087

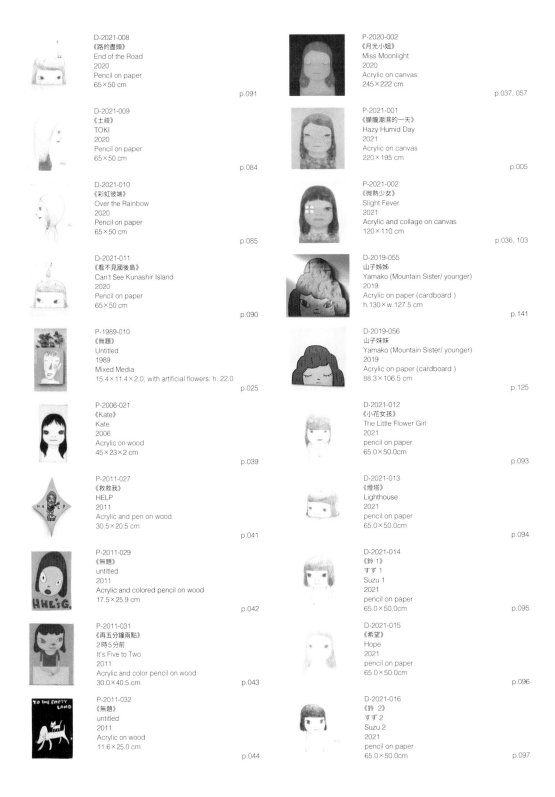

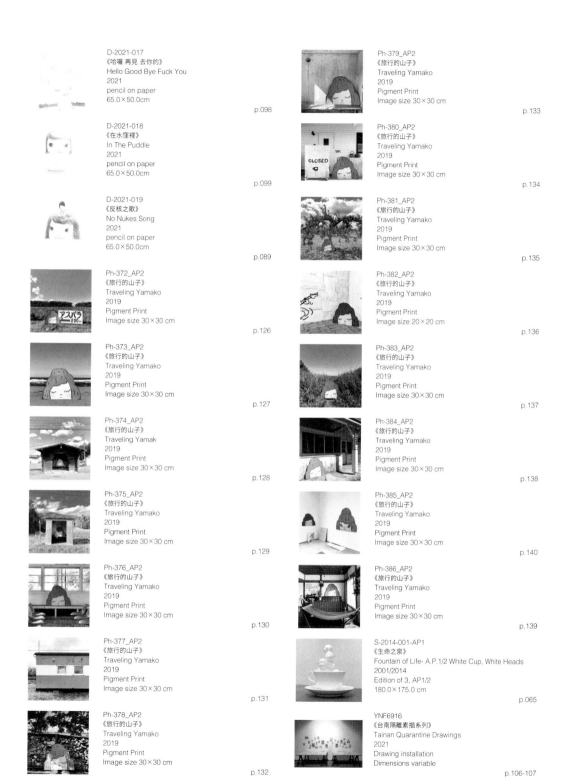

《奈良美智　2021台灣特展》

主辦單位　　中華文化總會
Yoshitomo Nara Foundation
國立臺北藝術大學關渡美術館
（2021.03.12-2021.06.20　＊於5月14日因疫情提前閉展）
高雄市立美術館（2021.07.24-2021.10.31）
台南市立美術館（2021.11.16-2022.02.13）

展覽協力　濱田智子、喻小敏、羅子宸、李厚慶、湯佩儀、楊善文、曾宏鈺、黃祥安、陳文信

文總
GACC

國家圖書館出版品預行編目（CIP）資料

Nara Yoshitomo In Taiwan：奈良美智 2021台灣特展／奈良美智 著；王筱玲 譯.
-- 初版, -- 臺北市：大鴻藝術，2022.07　176面；18.5×23公分. --（藝 知識；12）
ISBN　978-986-96270-3-0（平裝）

1. 美術　2. 作品集　　　　　　　　　　　902.31　111003023

藝知識12

Nara Yoshitomo In Taiwan
奈良美智　2021台灣特展

作者	奈良美智
企劃編輯	王筱玲
協力編輯	賴譽夫
美術設計	mollychang.cagw.
翻譯	王筱玲
作品攝影	◎奈良美智：p.125-141
展場攝影	高雄：蔡鴻民（p.060-065, p.068-069, p.142-143, p.148中） 台南：蔡鴻民（p.106-110, p.112-116, p.118-123, p.142-143, p.145, p.146下, p.148下, p.149下, p.152中, 右, p.154, p.156上, 左下, 右下, p.158左下）
照片提供	奈良美智：p.009, p.012-014, p17, p.144, p.148上, p.151, p.153, p.155, p.162-167、 高雄市立美術館：p.066, p.149中, p.157右上, p.158右下、 Frances Wang：p.146上, p.152左, p.156右中, p.157左上, 左下, 右下, p.158右上, p.159左下, 右下, p.160、褚炫初：p015-016, p.149上、中華文化總會：p.157右中、 總統府：p.159右中、林睿洋：p.159上
作品圖片製版	ABEISM CORPORATION

藝術作品 ◎奈良美智 版權所有，未經出版單位、藝術家和主辦單位之許可，不得以任何途徑翻印、節錄或轉載，違者必究。

書衣	《朦朧潮濕的一天》© 2021 Yoshitomo Nara
封面	《來自海裡的愛》© 2021 Yoshitomo Nara

發行人	江明玉
發行所	大鴻藝術股份有限公司｜大藝出版事業部 台北市103大同區鄭州路87號11樓之2 電話：（02）2559-0510　傳真：（02）2559-0508 E-mail：service＠abigart.com
總經銷	高寶書版集團 台北市114內湖區洲子街88號3F 電話：（02）2799-2788　傳真：（02）2799-0909
印刷	韋懋實業有限公司

初版一刷　2022年7月

ISBN 978-986-96270-3-0　定價／新臺幣600元　版權所有，翻印必究

最新大藝出版書籍相關訊息與意見流通，請加入 Facebook 粉絲頁 http://www.facebook.com/abigartpress